U0004600

Suzuki Harunobu | Torii Kiyonaga | Kitagawa Utamaro | Katsushika Hokusai
Toshusai Sharaku | Utagawa Hiroshige | Utagawa Kuniyoshi | Tsukioka Yoshitoshi

經典浮世繪

● CLASSIC UKIYO-E 輕鬆讀

重返江戶時代，101幅浮世繪大師名作一次看懂

王稚雅————編著

晨星出版

身而為人，我們未曾遠離過藝術

在還沒有認識「藝術」之前，我們也許充滿許多想像，特別是在這個創作媒材和表達形式五花八門的時代，呈現出來的樣貌更是複雜且時常超出認知，因此不管兜再多圈，我們都會試著說服自己：藝術是高不可攀、難以理解的。

最早的繪畫可以追溯到上千年前的洞窟壁畫，又或者在文字發展歷史中，有所謂的「象形文字」，也就是看到什麼形象就依樣描繪出來；而最早的音樂來自對大自然如風雨、動植物、水流聲的模仿，或者表達、交流的呼喊。這意味著，藝術的開端其實是為了傳遞訊息和抒發，換句話說，藝術就存在我們之間，而欣賞和創作的能力每個人都具備，只是從來未曾察覺。

不過，任何人都可以享有藝術是近世才有的概念，在歷史演進過程中免不了產生這樣的侷限——藝術專為權貴服務，一般人少有機會接觸。這時候自然會發展出另一套屬於庶民、「接地氣」的藝術（當然，時人並不會自稱為藝術，當權者也不會承認那是藝術）。

浮世繪就是這樣的存在，絕大部分的浮世繪師出身各行各業，他們接受專業繪畫訓練的同時，見聞和感受仍然貼合著市井群眾。它以日曆、海報、插畫、旅遊指南等各種形式出現在日常生活中，除了台灣人最常接觸到的鉅作《神奈川沖浪裏》和《凱風快晴》，食衣住行育樂、市集的擾攘、

廚房裡的忙亂、大街上的爭吵都可能成為紙上風景，猶如江戶時代的縮影。

本書收錄了八位最具代表性的繪師：

開創「錦繪」技法、讓浮世繪色彩更為豐富的鈴木春信；

藉筆下身材比例修長的女性，傳達出江戶生活情調的鳥居清長；

首建「大首繪」，擅長上半身特寫美人姿態的喜多川歌麿；

以《神奈川沖浪裏》等富有動感的風景描摹聞名於世，深受許多西方藝術家喜愛與效仿的葛飾北齋；

生平神祕，畫風深具個人特色，以歌舞伎「役者繪」見長的東洲齋寫樂；

根據自身遊歷為主軸畫出「名所繪」，貼近各地民間風土的歌川廣重；

以漫畫般浮誇的「武者繪」為人所知的貓奴繪師歌川國芳；

風格特異、題材多元，有「最後的浮世繪師」之稱的月岡芳年。

固然，藉著浮世繪、藉著這些名家的作品，可以窺悉江戶時代的歷史與人文風土，或者從它們的發展脈絡梳理來自異地的風格美學加諸日本既有的文化信仰後，產生什麼樣的變化，但更重要的，是透過繪師的眼睛讓我們知道，對身邊的人事物保持關懷，帶著敞開的心胸留意那些平常不曾關心的微枝末節，其實藝術並非只能靠刻意追求或學習，而是與生俱來的本能，只是制式化的生活讓我們忘記好好地去觀察、聆聽。

目次

喜多川歌麿

Kitagawa Utamaro

葛飾北齋

Katsushika Hokusai

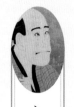

東洲齋寫樂
Toshusai Sharaku

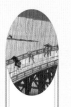

歌川廣重
Utagawa Hiroshige

三世坂田半五郎扮演的子育觀音坊與三世市川八百藏扮演的不破伴左衛門

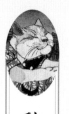

歌川國芳
Utagawa Kuniyoshi

月岡芳年

Tsukioka Yoshitoshi

浮世繪
小客廳

什麼是浮世繪

佛經中以「浮世」（「閻浮提世界」的簡稱，或稱「閻浮世界」）指稱人類居住的世界，加之佛教傳到日本後衍生出一層「充滿苦與無常的人世間」乃至「現世、當下」的意涵，發跡於民間的浮世繪即是立基於此，傳達一種「活在當下」的享樂主義，將人間最美好的情愛風月、良辰美景全部濃縮進紙張裡。

明曆三年（一六五七），江戶地區發生大範圍城鎮遭燒毀、超過十萬人死亡的火災，災後幕府廣納各地工匠投入重建，被譽為「浮世繪之祖」的菱川師宣就是明曆大火後遷到江戶的眾多人才之一，他出生在以織錦為業的家庭，後來前往江戶學習各派繪畫技巧，靠繪製書籍的插圖維生，除此，他也創作以百姓生活娛樂為題材的作品，並從書中獨立出來，製成

只有單色印刷的單張木版畫「一枚摺」，加上後來獨樹一格的美人畫，開啟了浮世繪時代，同時他也是第一位在作品和繪本落款的繪師。

當然，浮世繪一開始並不僅限於木刻版畫。受到中國傳統繪畫影響，早期其實是以手繪製的「肉筆畫」居多，但肉筆畫講究功力且繪製時間長，一直是富人才有能力收藏的奢侈品；江戶人遭遇明曆大火後，面對無常世事，心態轉變為更樂於享受當下，歌舞伎、遊廓等娛樂型消費產業愈發興盛，廣宣、追星的需求大增，可以快速大量生產、功能多樣、價格相對親民的木雕版印刷遂獲青睞，在市井廣為流傳。

浮世繪的主要題材

浮世繪之所以引人入勝，絕對不能不提它豐富多樣的題材，不同的主題都反映出當代人的生活需求、流行元素，實在有太多背景故事值得細細探究，讓人一旦投入其中就難以自拔。

其實最早的浮世繪多以描畫女性、表達男女情感、生活瑣事為主，這和更早之前安土桃山時代的風俗畫及中國明代傳入的版畫、仕女畫有著密切關聯。到了江戶時代，在商業、娛樂產業的蓬勃發展之下，浮世繪如百花齊放般熱鬧了起來，描繪女性面容姿態的「美人繪」占大多數，既有廣告效果又能滿足大眾的偶像崇拜心理，畫中人物的造型、服飾、配件等總能引領潮流。與歌舞伎演員的「役者繪」，描繪演員的「役者繪」題材都能呈現美與善良，卻實實在在反映了當代人的生活背景和思想，在欣賞、收藏之餘，對認識該時代有很大的幫助。

以葛飾北齋、歌川廣重為代表繪師的「名所繪」雖然興起較晚，卻是現在大家一提起浮世繪就馬上能聯想到的，主題包括名勝古蹟、橋梁、瀑布、驛站等等，表現出長治久安之下，人們逐漸有能力外出旅遊並對美景懷抱著憧憬的江戶時代。

其他還有結合歷史事件、傳說故事的「歷史繪」；以歷史上著名武士或英雄為主角、通常會強調他們的正義與驍勇善戰的「武者繪」；以滑稽誇張的方式或借動物擬人來表達與諷刺人事物，表現出江戶人幽默感的「戲畫」；描繪情慾與性愛場景的「春畫」；另也有描繪小孩玩耍的「子供繪」、描繪花鳥蟲魚的「花鳥繪」、描繪截然不同於江戶的異地風情的「長崎繪」和「橫濱繪」、描繪鬼怪殺人等血腥畫面的「無慘繪」等等。雖然並非所有題材都能呈現美與善良，卻實實在在反映了當代人的生活背景和思想，在欣賞、收藏之餘，對認識該時代有很大的幫助。

浮世繪的製作流程

一件浮世繪的產生可不只有繪師的功勞，還需要有版元（出版商）、雕師（製版）、摺師（拓版）的分工協力。繪師在接到版元的商業需求後畫出版草圖，通過版元及政府單位的審核成為版下繪，也就是最初的線稿。

拓板使用穩定度較高、不易變形的山櫻木，雕師將版下繪的正面以膠水黏在木板上，並趁膠水乾掉之前用手不斷摩擦，直到紙張變薄透出線條，就可以依線條雕出主版，同時在板上刻出「見當」（記號之意，以利摺師在拓印時能將紙張在不同的拓版上對齊的標記），摺師也能依據拓印出來的效果微調見當的位置。

墨版完成後會拓印數張「校合摺」（副本）

交給繪師，由繪師在間際處標示設計好的色彩及範圍，雕師再依照「校合摺」提供的資訊雕出不同的色版。單面色版只負責印一種顏色，也就是需製作的色版數量取決於成品會用到幾種顏色。而如人物的髮絲這樣的「毛割」技巧及景物層次與紋路等細節，雕師的功夫也具有決定性的影響。

備好了墨版及色版，就輪到摺師上場，利用墨版拓出基底圖案後再使用色版上色，拓印的順序則是由淺至深、面積由小到大。顏料是用礦物及植物調製而成，刷上色版凸起的部分並使其均勻分布，再對齊見當蓋上紙張，用馬連（拓印專用的器具）壓在紙上來回滑動，由細繩、紙板、竹葉構成帶有顆粒的平面，滑動時可以使顏料均勻地滲入紙張纖維，如此一來能確保拓印出的圖案飽滿而完整。除此之外，手藝高強的摺師還能在畫面做出各種漸層、模糊、凹凸紋路等不同效果。最後的成品又會回到版元手上進行販售。

浮世繪讓全世界人們為之著迷的祕密

作為一種傳遞文化的藝術型態，流傳上百年的浮世繪之所以迷人，在於它可以單就視覺美的層面略觀全貌，也可以從時間、空間乃至情感等多個維度細細品味，不管從什麼角度，總能找到引人探索的入口。

豐富深厚的文化底蘊

浮世繪成形於江戶時代，完整地呈現了當時人們的生活樣貌，包括穿著飲食、民俗信仰、各行各業、休閒娛樂，從美人繪觀察不同階層、季節、場合的女性服飾、當時人們的生活起居；從役者繪及武者繪認識歌舞伎等傳統表演藝術與歷史故事；從名所繪中的山川名勝探尋日本的地理和風土民情。

東西薈萃的美學造詣

現在看到的浮世繪作品以發展成熟的套多色版畫「錦繪」為主，因其鮮豔的色彩、細膩的線條和富有美感的構圖令人驚嘆不已，都是經過各家繪師一代又一代的醞釀，融合了日本各派傳統畫風並吸收中國傳來的水墨技法，後期更加入西方的光影、透視等繪畫概念，點滴積累成這些別樹一幟的傑作，甚至再回頭影響梵谷、德加、馬奈等西方藝術家。

平易近人的庶民藝術

從現在的角度來看，浮世繪稱之為藝術品絕對當之無愧，但若以為「藝術」都難以親近，又似乎有些誤解。在當時，浮世繪的消費族群大多是平民百姓，主題幾乎不離民生的食衣住行育樂和街談巷議，裡頭的人一樣有喜怒哀樂，日子一樣有陰晴風雨，因此並非具有特定背景的人才有資格「懂」它，無論什麼年齡、職業都能獲得共鳴。

如何欣賞浮世繪

許多人面對藝術品常害怕自己缺乏相關知識或美學素養不足，最終選擇敬而遠之，但打從最初的藝術形式出現開始，向來都不是為了讓人感到害怕，而是出自表達和抒發，藝術理論則是後人為了解讀、闡述而產生的。欣賞浮世繪也是如此，第一步，也是捷徑，反而是回到直覺與其互動，讓畫面傳達喜怒哀樂，接下來才是與作品有關的一切。

作品背景

浮世繪的世界不外乎人事時地物，從作品中我們會產生很多疑問：這些是什麼人；當時的人穿什麼衣服、用什麼器具、有什麼娛樂；為什麼會出現某些物品或習慣、發生某些事件。循著這些謎題找到答案的過程，我們便如同再一次認識了那個時空。

繪師風格

每位繪師的人生歷程不同，從師承傳授，加上一路走來的所見所聞與感悟，都持續不斷地蓄積養分，塑造出他們獨特的韻味。所以當我們把同一種類型的作品放在一起看，比較繪師們的創作手法，會發現彼此在意的都不太一樣，即便是同樣的地點或對象，呈現出的結果卻有很大區別，譬如同樣是美人繪，鳥居清長著重體態的展現，而喜多川歌麿善於表達女性情感。

美學表現

或者也可以將這些圖像視為純粹的藝術品欣賞，細細地品味每一筆一劃、每張面孔、每棵樹、每條河流，一如觀看任何繪畫或攝影作品，試著感受繪師表現每個細節的方式，觀察他們如何「擺設」畫面中每個元素的位置、如何在平面營造出立體的空間感、如何讓不同顏色聚在同一張畫紙上而能協調動人。

鈴木春信

すずき はるのぶ

Suzuki Harunobu

- 1725 ~ 1770

生於江戶時代中期，一七六〇年開始以繪師的身分活躍著，擅長以細膩的美感與觀察入微的風格呈現風俗美人畫，當時流行的浮世繪是僅有紅綠色彩的「紅摺繪」，直到一七六五年由鈴木春信首創使用多重色版套印，成功以「錦繪」的形式創造出色彩鮮明且層次豐富的作品，並在交換繪曆的聚會中驚艷眾人，成為浮世繪的代表人物。在他過世前短短的五年之間，留下超過六百件版畫，除了為浮世繪開創了一個新的時代，也是後世爭相仿效的對象。

雪中相合傘

《雪中相合傘》是鈴木春信的代表作之一，構圖簡潔卻道盡男女間極細微的情感。一對年輕男女共撐一把傘，在寂靜無聲的雪地裡比肩而行，握在傘柄上的手幾乎要碰觸到彼此，貌似關係親密，又帶有一點戀人未滿的曖昧——他們不像熱戀中的情侶有熾熱的視線交流，反倒是女子低著頭若有所思，而男子轉頭凝望，像是欲言又止，情意已盡在不言中。

與鈴木其他鮮豔豐富的作品比起來，《雪中相合傘》的用色和構圖單純得像在繪製肖像畫，景色彷彿一點也不重要，只讓有限的顏色在白色調為主的空間裡靈動著。黑白對比的張力已足以讓觀者留下強烈視覺印象，衣襬的線條弧度顯示兩人並非靜止不動，紅藍撞色的和服內層隨著步履移動，從衣襟和袖襬間露出，與和傘難以忽視的暖黃點綴了漫天雪白。

浮世小知識

這件作品的另一個特色在於使用了「空摺」技法，也就是只利用雕版在紙張上做出凹凸紋路（有點類似現今印刷的打凹／凸效果），而不另外上色，如此一來即使區塊由大面積單色構成，畫面也顯得立體而不單調。像是男子和服上原本該用墨線呈現的條紋和皺摺處、白無垢上的菱紋都用凹線取代，雪地則以不規則浮凸來表現雪厚而柔軟的特性。

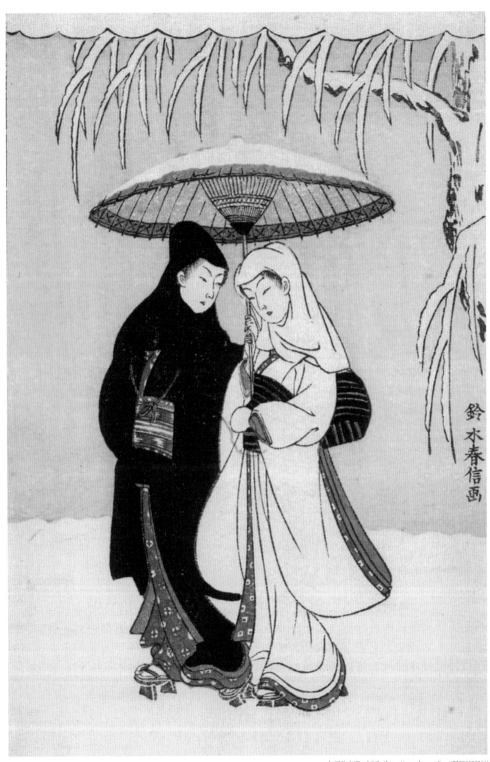

鈴木春信画

見立菊慈童

流れのほとりで菊を摘む女

菊慈童，來自日本古典文學《太平記》，講的卻是以中國為背景的傳奇，後來更被改編成能樂劇目流傳至今——周穆王的一名年輕侍者，因為不小心跨過他的枕頭被流放，臨行前周穆王傳授《法華經》中的兩句偈語，叮囑他好好念誦。少年擔心忘了，便抄寫在菊花的葉子上，晨露也就沿著這葉子滴進河水。某次少年口渴喝了河水，竟從此百獸不侵、長生不老，歷經數百年仍保持著少年模樣。

從畫中主角纖細優美的頸部、手部線條及穿著的振袖，可以看出少年在繪師筆下成了低頭專注採菊的年輕少女，而和服上有象徵長壽、祝福、平安的紙鶴紋樣用以呼應菊慈童的身分。整體色調明亮而柔和，並用多種顏色繪出織錦一般的花瓣，讓畫面豐富活潑了起來；但這幅作品並不強調場景的真實性，粉色調而空無一物的背景帶點山水畫「留白」的意味，如夢似幻，留下許多想像空間。

浮世小知識

　　這幅作品的題名有「見立」兩個字，然而見立與這幅畫的主題一點關係也沒有，而是指日本藝術中的表現手法，不僅是浮世繪，也常見於其他藝術形式。這個詞出現在日本古籍中，有將某種心靈上的意涵投射在某物的意思，發展到浮世繪領域，則成為將歷史典故、傳說故事等融合當代時空背景可以理解的形式、形象創作出來的作品。

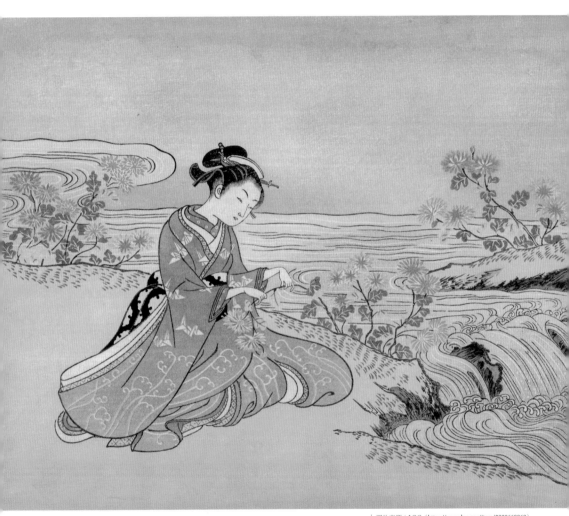

風俗四季哥仙——五月雨

《風俗四季哥仙》是鈴木春信相當著名的一系列作品，這個系列捕捉了當時人們在不同時序變換間的生活樣貌，許多其實都是些再普通不過的瑣事，但透過繪師入微觀察，以獨有的繪畫風格，再搭配一首呼應主題的古典和歌，呈現一幅幅看似寧靜實則充滿動感的畫面。

五月雨也就是所謂的梅雨，綿密細緻的雨絲灑落，彷彿還可以聞到空氣中的潮濕氣味。但可能因為雨勢不大，即使路旁已匯聚了一條水流，三位穿著足馱（雨天專用的高齒木屐）的女性卻顯得從容不迫。正在交談的兩位肩上都趴在騎樓下的兩隻狗也讓畫面添了幾分閒適。正在交談的兩位肩上都披有手拭巾，其中一位手裡抱著浴衣，加上牆上的「明日休」告示牌，雖然沒有明示，還是可以看出背景在澡堂前。

繪師也細膩地照顧到許多不太會特別留意的地方，比如三人的木屐款式、髮飾及腰帶的綁法與位置，這些線索有時可以幫助觀者判斷出畫中人物的年齡、身分或是職業。

浮世小知識

圖中的澡堂就像今日的公共浴池「錢湯」，在重視整潔但並非家家戶戶都有能力建私人浴室且水資源珍貴的江戶時代很盛行。二十世紀受西方文化影響，浴缸在日本家庭普及，錢湯產業才日漸沒落。澡堂內是大眾共浴，洗澡暖身之餘，還兼具社交功能；在更早以前還有男女混浴的風氣，甚至出現「湯女」，也就是陪男性澡客沐浴的風俗行業。

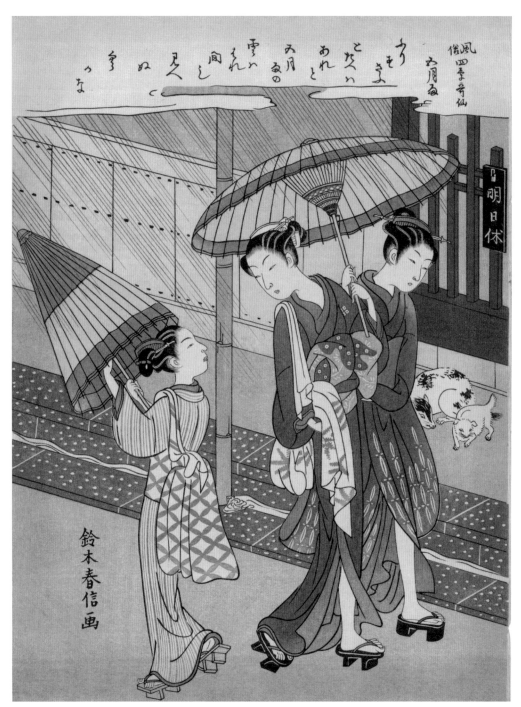

風俗四季哥仙——仲秋

中國古代以「孟、仲、季」將四季區分為上、中、下旬,而仲秋指的就是中秋時分。這幅《仲秋》僅透過前後錯落的兩叢粉色花朵、蜿蜒流水(也可能是霧氣)或高掛天上的滿月營造出空間感,讓人分不清主角置身人間或仙境。

兩位女性或坐或半臥在鋪有紅氈的緣台(木或竹製的長椅),一側放著正在焚香的香爐:倒臥的女性手撐著頭彷彿盯著裊裊香煙發呆;坐著的女性抬頭望向月亮,領口微開露出頸項曲線和胸前肌膚,手持繪有鳶尾花的團扇、另一手撐在椅子上,看起來輕鬆自在,頗有唐詩《秋夕》:「銀燭秋光冷畫屏,輕羅小扇撲流螢。」的風雅。

而最引人注目的應該是女性身上的和服,繪師將指涉秋天的紅黃相間楓葉紋樣暗藏其中,再以觀世水紋樣間隔,織出一片斑斕。觀世水由漩渦和波紋組成連綿不斷的流水,有永恆和無限之意,很適用於夏季穿著,但也可以搭配其他紋樣運用在不同服飾上。

浮世小知識

中秋節在日本稱為「十五夜」,約莫在中國的唐代(時值日本平安時代)傳入,一開始只在貴族間流傳,人們受到唐代文化影響,也流行賞月、飲酒、吟詩,是種風雅的象徵。到了江戶時代,中秋節活動逐漸走入民間,因為時值農作物收割之際,便多了慶祝並祈求豐收的意涵,農民會掛上芒草,用芋頭、栗子及米所製作的「月見糰子」來祭祀。

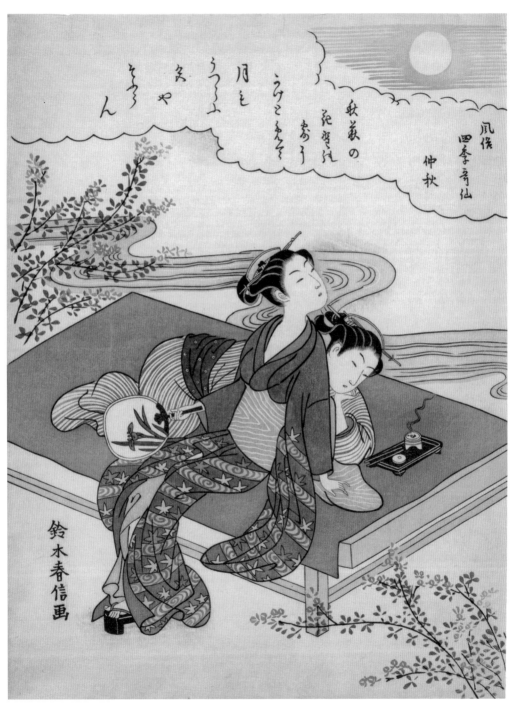

柳屋見世

浮世繪在江戶時代的其中一個重要功能是廣告宣傳，和現在許多商家海報毫不掩飾地招攬顧客的做法若有似無地在畫面安插店名、商品，或是安排某個名人出現，這樣的商業手法在當時很能吸引大眾前往消費，人們也視收集這種兼具美感的作品為一種樂趣。

這件作品看似描繪路邊一間店平時營業的光景，實際上也有宣傳的作用。柳屋是一間開在淺草的楊枝店（楊枝在現代是牙籤的意思，但在當時除了牙籤，也包含用來刷牙的器具），也因此店鋪後方的牆上畫有一棵柳樹，而左邊的陳列架上放了各式楊枝之外，還有用紙包裝好的齒磨粉。

店裡的女孩一邊用石磨製作齒磨粉、一邊和手持煙管的女顧客交談，這位女孩是當地頗有名氣的美女——柳屋看板娘阿藤，她與笠森阿仙、蔦屋阿芳被譽為「明和三美人」。看板娘不僅擔任店員一職，還堪稱是一家店的門面，許多顧客上門甚至只為一睹本人風采。

浮世小知識

　　店鋪後方的牆上有一幅畫，畫中兩名女子圍繞一個大型容器，當中有一些像陀螺的小物，那是一種被稱為「酒中花」或是「水中花」的玩意，由花莖或木頭人工削製成人形、花鳥等造型，放入酒水中可以漂浮或展開，在當時是流行於酒席間的遊戲。酒中花據說是在延寶年間（1673-1682）從中國傳入長崎，而後成為楊枝店也會販售的商品之一。

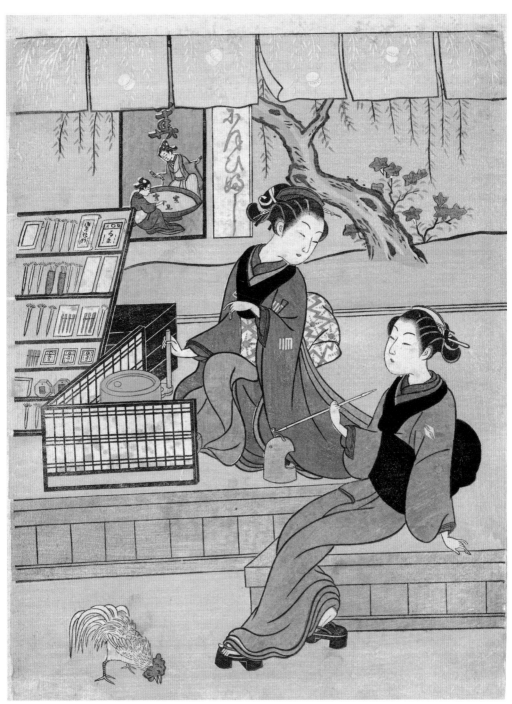

坐舖八景——晚鐘響起

中國宋代的畫家宋迪擅長畫山水，以湖南湘江流域不同地區的景色畫出八幅《瀟湘八景》，意境高妙，後世畫家多有仿作之外，也常見文學作品以此為題。鈴木春信的創作吸取大量中國文化的養分，系列作品《坐舖八景》借八景之名，以見立手法將場景由自然轉化到坐舖（或稱「座敷」，指鋪有榻榻米的日式客廳），傳達截然不同的意趣。

這幅《晚鐘響起》對應《瀟湘八景》中的「煙寺晚鐘」，只是沒有層疊山巒、煙霧裊裊，而是由拉門區隔出空間內外的房間一隅。房內有畫著竹子圖樣的屏風和一座時鐘，這樣的品味顯示女主人應該出身不俗。女主人剛沐浴完，身上裹著寬鬆的浴衣坐在簷廊乘涼，坐姿輕鬆；後方的侍女一面伺候，不忘轉頭看時鐘，可能是聽見了報時的鐘聲。

時鐘比擬寺院鐘聲，不只是物的轉化，繪師將古典山水的詩意引入平凡的日常生活一景，觀者產生共鳴的同時，無形中與外來文化產生了連結。

 浮世小知識

在江戶時代，性並非難以啟齒的禁忌話題，從浮世繪有許多關於遊廓（紅燈區）、遊女的題材與「色色版浮世繪」（春畫）可見，江戶人對性的態度相對開放。除了情慾毫不掩飾，春畫也展現精緻細膩的工藝造詣，包括喜多川歌麿、葛飾北齋都有繪作；而鈴木春信也有《風流座敷八景》系列，臉紅心跳之餘，仍讓人對繪師的巧思讚嘆不已。

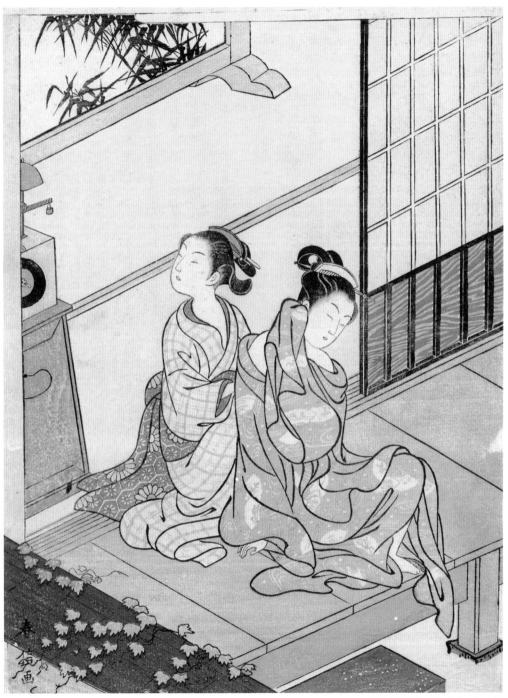

茨木屋店門前（渡邊綱與茨木童子）

いばらき屋店先（見立渡辺綱と茨木童子）

在這間叫做茨木屋的店門口，丰姿綽約、髮絲微亂的遊女探出身子、一手隱藏在袖子裡，纖纖細指捉住一名武士的傘，傘上畫有一枚象徵渡邊氏的家紋，看似在調情或是想挽留對方。有了這些提示，妖怪茨木童子化身美女，試圖誘擒武士渡邊綱，反而被渡邊一刀砍下手臂，而後再用計偷回斷臂的傳說便呼之欲出。

這幅作品的構圖簡單但極具美感，以色調統一且簡潔無多餘擺設的空間為背景，營造出與現實有差距的抽離感，紅色的門簾與穿著豔和服的人物也在襯托之下更顯突出；畫面以柱子為中心區分成左右兩區，渡邊綱與茨木童子各立一邊，綠色和紫色的和服讓他們形成身分與視覺上的對比，但站立的位置一高一低、姿態呈現兩道流暢的弧形，加上眼神及雨傘將兩人連結起來，在由直線架構的空間中形成一股漩渦般優美的流動感。

浮世小知識

渡邊綱是平安時代大將源賴光（948-1021）的家臣，與坂田金時、卜部季武、碓井貞光等三人被稱為「賴光四天王」，相傳他們除掉許多鬼怪，歌舞伎、能劇、浮世繪或現代動漫、遊戲等都可以見到相關題材。而茨木童子身世和鬼族首領酒吞童子相近，因緣際會成為他的部下，四處為非作歹，天皇曾令源賴光率眾討伐。

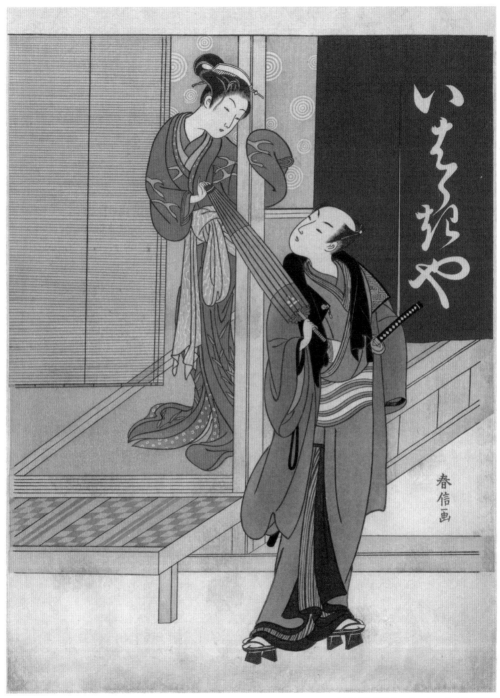

いろは歌

春信画

三十六歌仙——平兼盛

《三十六歌仙》系列是鈴木春信另一組將和歌的意境具象化的繪作，運用了平安時代歌人平兼盛被收錄於《拾遺和歌集·秋》的作品，大意是即將結束的秋天在他的髮髻上留下了霜，以霜比喻白髮，感嘆自己逐漸逝去的年華。

鈴木春信用秋日午後三代同堂的一幕來做為呼應，是生生不息，也是歲月遞嬗。榻榻米上婦女慈愛地安撫著懷中安然睡去的嬰孩，顯然是剛哺乳完，飽滿的胸膛還坦露在外，一旁的老嫗則有一隻綁蝴蝶結的白色小貓正在舔舐毛髮，庭院竹籬還竄出幾株微微下垂的芒草，可以想見當時的氛圍寧靜而宜人。

作品的主體被集中安排在畫面下半部，但由於人物的輪廓、衣服的皺褶和垂墜都呈現弧度優美流暢的線條，讓整體顯得沉穩卻不覺厚重，搭配左下角散置的玩具和一旁的貓作為點綴，像極了傳統庭園中的枯石山水造景。

浮世小知識

　　和歌是日本的一種古典詩歌形式，有格律限制，創作者多為文人雅士，稱為「歌人」。三十六歌仙指的是公卿身兼歌人的藤原公任所編《三十六人撰》中收錄的三十六位歌人，後世也有依此模式編纂收錄未見於《三十六人撰》之歌人的《中古三十六歌仙》、收錄女性歌人的《女房三十六歌仙》等。

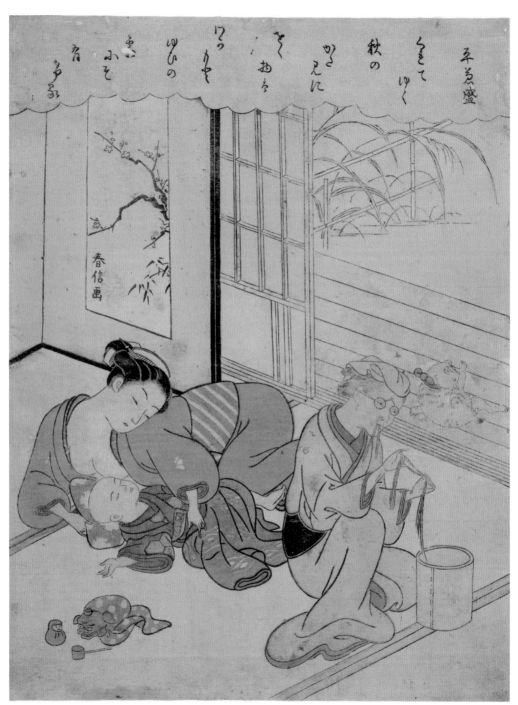

鳥居清長

とりい きよなが

Torii Kiyonaga

● 1752～1815

年輕時就在鳥居派第三代鳥居清滿門下學習繪畫，並承繼師傅的家業成為第四代傳人，初期仍然承襲鳥居派擅長的役者繪及畫風，而後逐漸以美人繪展現自己的風格，特別是改變以往流行於浮世繪中的清瘦美人形象，而以身材修長、曲線健碩的熟女為特色的「清長式美人」成為其招牌。此外他也突破以往浮世繪的篇幅限制，創造出兩幅續與三幅續的形式，作為新風格的開創者，與鈴木春信、葛飾北齋等人合稱為「浮世繪六大家」。

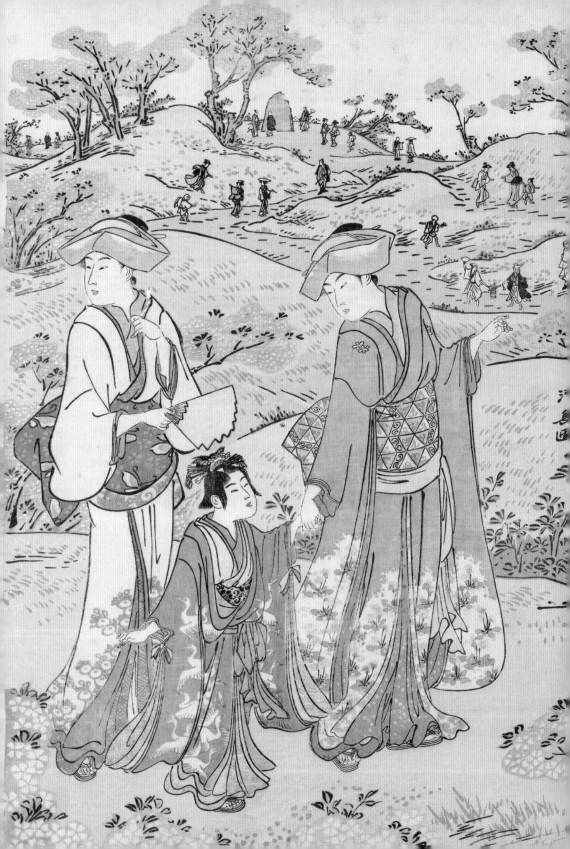

大川端夏夕乘涼

由兩幅直式的單幅聯結構成，描繪了夏日傍晚在大川端（位於現今東京隅田川下游一帶）乘涼和散步的女性姿態。鳥居清長以這類兩幅續、三幅續開創了浮世繪的新視界，繪作既可拼合一起、也可單獨欣賞，為敘事表現增加了更多彈性。

繪師用漸層墨色塗布出漸暗的天色，而遠景與近處人物和服的彩度對比、大小對比也更貼近了現實中視覺對明暗、遠近的感知。畫面中有六位神情姿態各異的女性，相較鈴木春信筆下的女性多帶有黛玉式柔弱，顯得體態更為健美豐腴，從露出的手臂、小腿、胸頸肌膚和踩著草履的腳趾，也流露出女性自然的可愛中不經意的媚態。

從她們的衣著和頭髮也可以看到製版的技術越來越成熟，除了需要雕刻師細膩的雕工才能呈現根根分明、略帶透視感的髮絲，還有和服上或華麗、或秀氣的各式紋樣，兩位女子身上的黑色透明薄紗更需要由刷版師透過特殊技法上色而成。

浮世小知識

畫中幾位女士頭上梳的是在日劇很常見、兩鬢誇張突出的「燈籠鬢」。這種髮型大約是寶曆年間（1751-1764）於京阪一帶引起風潮，以鯨鬚或金屬線製成的「鬢差」（或稱鬢張）大幅度撐起兩邊的鬢髮，形成像燈籠一樣的形狀，還可以結合島田髻、勝山髻、兵庫髻等變化出不同樣式，天明年間（1781-1789）傳入江戶後又流行了好一陣子才逐漸被取代。

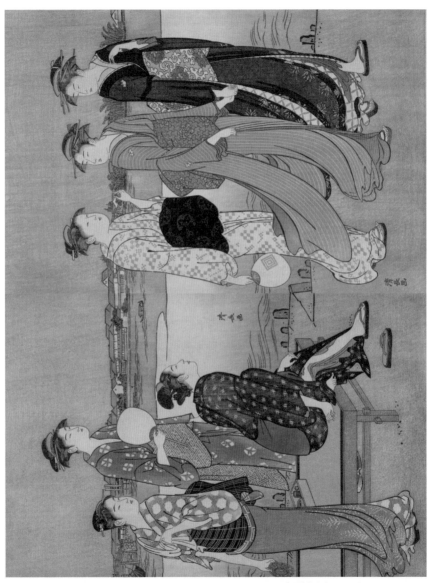

橋下的納涼船

江戶（江戶時代對東京的稱呼）的水道網絡發達，遊船河欣賞風景是江戶人在炎熱夏季流行的避暑活動之一。這件作品以三幅續來表現隔田川廣闊的河景，以及眾人趁著天朗氣清乘船出遊的熱鬧氣氛。

視角由右前方延伸至左後方，兩艘載著男男女女的船正經過吾妻橋下，遠處沿著岸邊的階梯上去就是三圍神社的鳥居，這兩者都位於現今的墨田區。

站在船頭的女子望向遠方，水波和隨風揚起的袖子將涼意傳達到了畫外；身旁的女子拿著煙管，一派慵懶地與艙內的女子聊天。赤足坐在另一艘船頭的女子衣袖拉起，衣襬微開露出女性內著「湯文字」，顯得有些大刺刺。船尾一位女子聚精會神看著露出半邊臂膀的男子處理剛釣起來的魚，另一位則指著某處向船家搭話。女士們梳著時興的燈籠鬢，衣著的素雅與繽紛也搭配得平衡有致，展現了繪師的美學涵養及敏銳的時尚嗅覺。

浮世小知識

遊船河其實一直到江戶時代初期都仍是皇室貴族專屬的權利，隨著民生日漸安穩，富人商賈也開始盛行乘船出遊的雅好，這種有屋頂的納涼船在隅田川越來越普遍。但之後船越造越大，裝飾也越趨精美華麗，這種奢靡風氣直至德川幕府設下「禁奢令」和「儉約令」後有了改變，乘船遊覽也從貴族嗜好漸漸成為庶民娛樂。

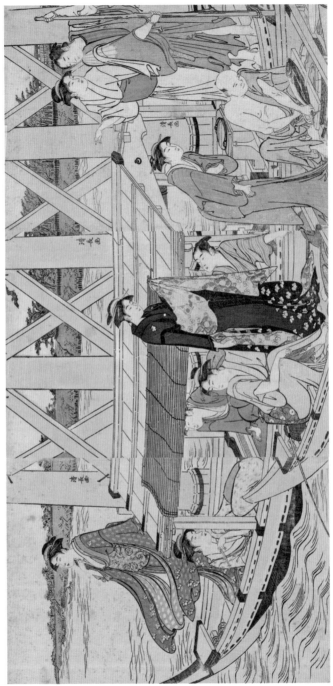

和國美人略集——袈裟御前

《和國美人略集》系列中的主角多是平安時代（七九四-一一八五）以前的著名美女，在普遍仍以江戶生活百態為描繪主題的當時是比較特別的存在。鳥居清長不走傳統美人畫典雅婉約的路線，而是賦予這些古代女性宛若當代人的生命力，她們的穿著打扮和江戶人沒什麼兩樣，也過日子、也有感情，群眾觀賞的過程就彷彿和不同時空的人拉近了距離。

乍看是樸實而富有情趣的家居場景，庭院中的植物欣欣向榮，使用的手拭掛與編織垂簾雖然不是高級材質但作工精緻，可見之處也沒有多餘裝飾，兩人生活可窺知一二，有種鄰家的人情味。袈裟御前穿著浴衣正在掛手拭巾，一邊轉頭望向席地而坐並抽著菸的丈夫閒話家常，她垂洩而下的長髮僅用櫛梳固定，細膩自然的髮絲看起來還有點濕，像是剛洗完頭，然而誰能想到或許這一幕已是袈裟的訣別、夫妻兩人最後的安穩呢？

淨世小知識

袈裟御前不只擁有美貌，性格也貞烈。她是武士源渡的妻子，北方武士遠藤盛遠貪戀她的美，屢次糾纏威脅。袈裟不勝其擾，與他相約以溼髮為記，若殺害源渡便可與她廝守。到了夜晚盛遠依約潛入，順著溼髮一砍，發現竟錯殺愛人，悔恨交加之下遁入空門，法號文覺。現在京都的淨禪寺和戀塚寺還有袈裟的首塚，而不遠處的赤池傳說就是盛遠洗刀子時染紅的。

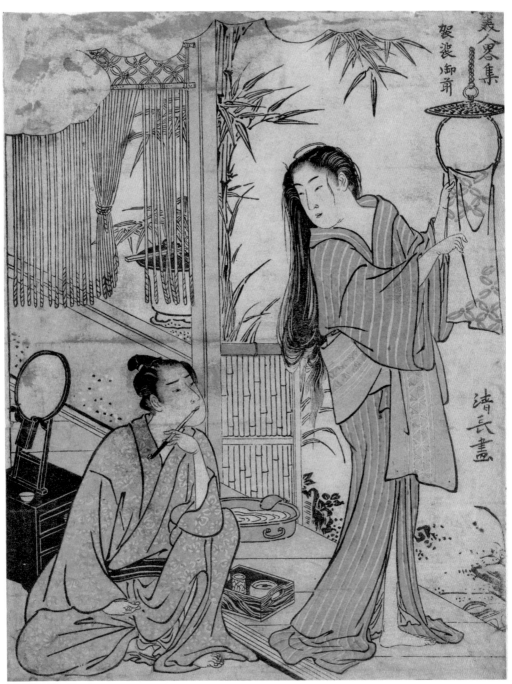

43　　Torii Kiyonaga

山王祭

山王祭是江戶地區每年最重要的祭典之一，此件繪作以三幅續來展現其中一支遊行隊伍熱鬧非凡的場景，而此幅為畫面左幅，也就是遊行隊伍最前面的部分。遙望遠方的城鎮，有一排像是攤販的建築，路上的人三三兩兩簇擁著山車魚貫前進，一旁還有群眾圍觀，可以想像隊伍之長、景況之熱烈；細看還有三對高高聳立的幡，將視線再延伸到更遠處，給觀者留下想像與期待的空間。

將注意力放回眼前的隊伍，前方兩個小女孩舉著兼具辨別身分和裝飾作用的「萬燈」，箱子兩面寫明「山王御祭禮」及所屬區域「本材木町一到四丁目」，並掛了一塊「子供中」木牌，上頭更有精緻的山水、鳥居和飛舞的鶴。女孩們髮絲和衣衫都有些凌亂，但神情認真的模樣很是可愛；男性們衣襟敞開，有的擦著汗、有的敲擊拍子木、有的高舉扇子指揮，熱氣和喧鬧聲彷彿穿透紙面，奮力地引領巨大的山車前進。

浮世小知識

「山王祭」是現今東京千代田區日枝神社的例行祭典之一，與神田明神神社的「神田祭」、富岡八幡宮的「深川祭」並稱江戶三大祭。每年六月中在東京盛大展開，而遊行儀式稱為神幸祭，兩年舉辦一次，隊伍由數百人著古裝組成，居民準備的山車及神社準備的神輿均為亮點。

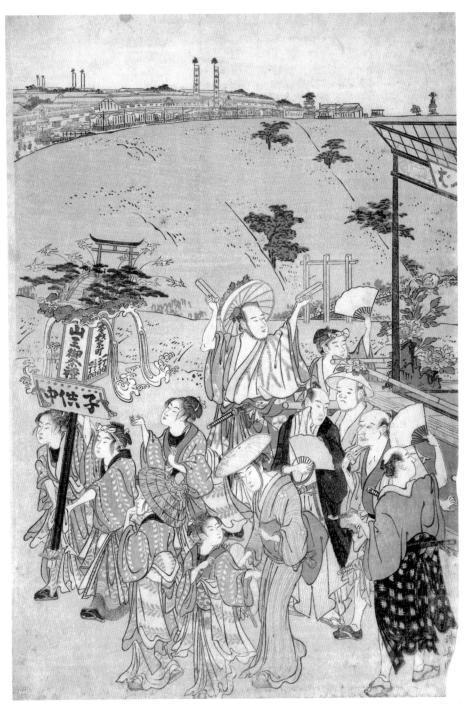

出語／四代岩井半四郎之小春與第三代澤村宗十郎之次兵衛

出語り・四代目岩井半四郎の小春と三代目沢村宗十郎の次兵衛

有關淨瑠璃、歌舞伎等表演藝術的浮世繪作品除了常見的役者繪，還有描繪整個劇場的芝居繪，以及「出語」（出語り），也就是將「太夫」（擔任旁白或講述者）、「三味線方」（彈奏三味線的樂師）的位置安排在演員後方，讓觀眾可以直接看到的舞台形式。因此這件繪作可以看到舞台是由場景、兩位演員及後方的太夫與三味線方等三部分所組成。

正在演出的是淨瑠璃《心中天之網島》其中一段改編的歌舞伎劇碼《河庄》，劇情描述有家室的紙屋老闆次兵衛與遊女小春相愛卻無法結合而打算殉情的情感糾葛。成套和服讓兩人之間的關係呼之欲出，但一邊是垂頭喪氣、一臉憂愁的次兵衛，反觀小春豎著眉望向另一方，堅毅的神情彷彿心中已有了決定。兩人牽著手，卻各自有不同的盤算。

繪作的左下方蓋了一枚附有巴紋的印記，來自本作出版商──西村屋與八開設的出版社永壽堂。

浮世小知識

「浄瑠璃」是一種日本說唱敘事曲藝，一般以三味線伴奏。《心中天之網島》的作者近松門左衛門是江戶時代前期的淨瑠璃與歌舞伎劇作家，有「日本的莎士比亞」之美譽，他為竹本義太夫創作的《出世景清》為「義太夫節」流派開先河，一般認為是新、古淨瑠璃的分水嶺。

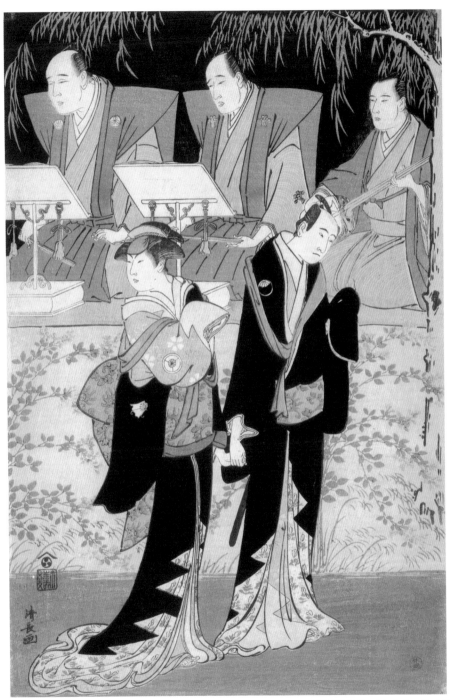

風俗東之錦——製鹽人

無論潮水漲落，日復一日辛勤地將海水挑運回去煮製成鹽，這樣的工作稱為「製鹽人」（汐汲み）。圖中兩名肩擔水桶的長髮女子正在海邊交談著，水桶上有海浪的圖樣，上方垂下了松枝，浪花微微地拍襲上岸。

左邊女性穿的黑底小袖（短袖擺和服）下擺有呼應場景的觀世水紋，左手從衣襟伸出，露出同樣有觀世水紋的中著（搭配小袖的內著），右邊的女性也穿著有波浪和飛鳥紋的振袖。

值得注意的是，畫中人物的穿著並不像從事此一行業的裝束，除了只用櫛梳固定被海風吹散的長髮之外，身上還穿著能樂的服飾「腰簑」，一連串的線索指向能樂作品《松風》，劇本描寫一位雲遊僧遇到葬在海邊松樹下的姊妹松風和村雨，兩縷芳魂向他傾訴對戀人行平的眷慕之意。而這件繪作就像《松風》在近代衍生出舞蹈作品《汐汲》的舞蹈場景，兩人婀娜的身姿在飛鳥紋襯托下構成了流動而富有韻律的畫面。

浮世小知識

　　《風俗東之錦》為清長三大揃物（指的是鳥居清長所繪的三組主題性系列代表作，另外兩組是描繪品川一帶藝伎為主的《美南見十二候》和描繪各式美女的《當世遊里美人合》）之一，總共二十件，以描繪江戶人在各個時節的生活習慣為主題。

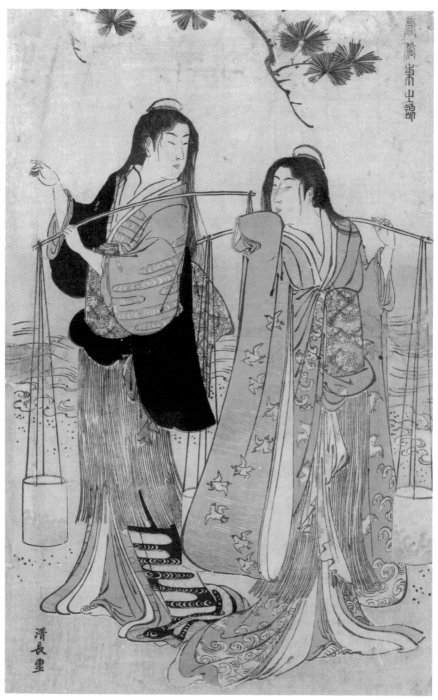

風俗東之錦——萩之庭

會在秋季開出一整片紫紅、粉紅或白色花朵的萩，自然是熱愛賞花的江戶人不會錯過的美景。這件繪作以「萩」為名，萩花卻是作為前後景點綴其間，創造出平面圖像的立體層次感，也意味著賞萩的人才是當中的主角；繪師更利用人物的坐立高低，與植物、題名「風俗東之錦」交錯排列，營造出活潑豐富的氛圍。

因為暑氣尚未完全褪去，女士們仍穿著風一吹就隨之擺動的輕薄材質，衣服上的葉子、蕨紋樣像是為了出遊配合穿搭。但雖說是賞花，女士們卻不怎麼關心四周的明媚風光，除了最右邊那一位高舉扇子遮蔽陽光、一邊凝神欣賞，其他三人的目光竟都聚焦於坐在長凳上那位俊美的武家若眾（未成年的年輕武士，可以從他穿著武士正裝「肩衣袴」以及梳著有瀏海的「若眾髷」而非剃成像身旁那位的「月代頭」得知），然而正是這一瞥的捕捉為寫景的畫面增添了「人」的情趣。

浮世小知識

萩在台灣也叫「胡枝子」，是一種多年生灌木植物，枝條柔軟，花開得多時就像是瀑布一樣，很是美麗。日本各地都有賞萩景點，像是東京的龍眼寺因為種了百餘種的萩，在江戶時代便是著名的賞萩名勝，更有「萩寺」之稱。

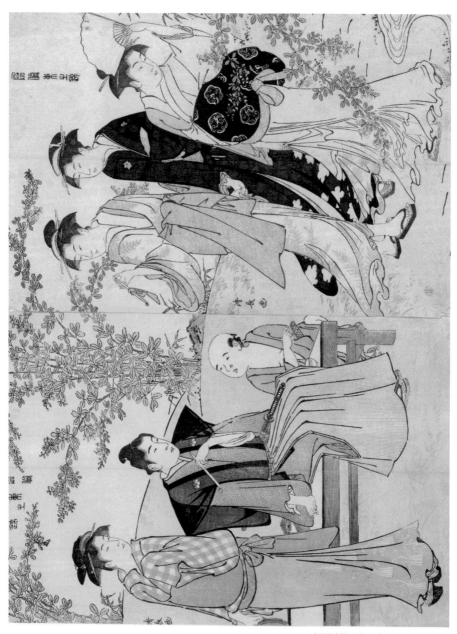

風俗東之錦——花木及福壽草販售

風俗東之錦——植木福寿草売り

這個系列並不是每件作品都特別著墨於背景上，留白的背景讓主體就像在舞台被打上聚光燈一樣，反而更加清晰可見。畫面中，兩位女性正興致盎然地仔細端詳肩挑行商販子一旁擔子上的盆栽，其中一位俯身向攤販探詢，生動的描繪讓他們的對話聲彷彿躍然紙上。

若更仔細看，繪師精心描繪擔子且並未漏掉任何細節，貨架上擺滿梅花、松樹和福壽草，盆子大小形狀各異，上面還有釉彩；又稱「元日草」的福壽草，是慶賀新年的吉祥花，和掛著注連繩的燈籠相輝映，帶出整件作品的新春喜氣。

小販穿著通常是需要長途跋涉才會穿的草鞋，頭巾底下髮絲凌亂；反觀女子服裝應景、髮型整齊精緻，身穿鐵線蓮小紋振袖的女子，腰帶上有象徵吉祥的牡丹和鳳凰紋樣，另一位的深藍色小袖則布滿具有幸福綿延、長壽意味的紗綾紋，這與小販飽經風霜的模樣形成強烈對比。

浮世小知識

　　江戶人對賞花、盆栽的熱愛可以從浮世繪窺見一二，當時經濟日益繁榮、生活安定，人們開始有餘裕追求物質娛樂甚至精神享受，但盆栽要到江戶後期才在平民間流行起來。盆栽據說是從中國傳入，最早見於鎌倉時代的畫卷，原本只有上流階層能賞玩，而百姓普遍居住在空間狹小的長屋，體積小的盆栽無疑成為能替屋內帶來勃勃生機的最佳擺飾。

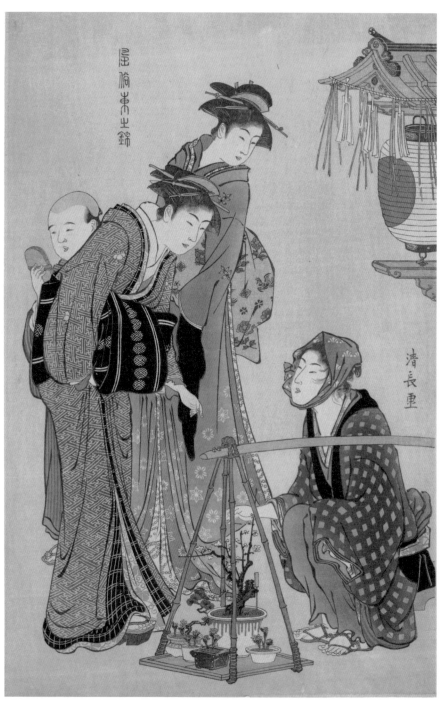

三圍神社的午後驟雨

三囲神社の夕立

每當夏季的午後雷陣雨突然襲來，若是忘記帶傘，真會讓人不知所措！這件三幅續繪作將人們在三圍神社參道遇上傾盆大雨的情景畫得十分傳神，每個人倉皇奔走的狼狽模樣都不盡相同，可愛的是，在繪作的右邊兩幅中，繪師畫上他想像中的畫面，一群天神從雲端向下望，像是為了呼應那神蹟中蒼生對雨水的祈禱。

左幅的紅色神門和圍牆形成了搶眼的外框，像畫框一樣凸顯出門下躲雨的遊人。掛在門上的紙垂和衣襬的弧度顯示風雨還不小，難怪男士們皺著眉一臉苦惱，前面那位露出健康的肌肉線條，忙著將自己擦乾；女士們一位撐乾腰帶，一位提起衣服以免沾溼，但臉上毫無憂懼之色，微張的嘴彷彿吁了一口氣、慶幸已經到達，從容悠然的神情散發出脫俗的氣息，和男士形成很大的對比。

浮世小知識

三圍神社供奉掌管食物的稻荷神，據說是平安時代的弘法大師所建。南北朝平和年間僧人源慶遊歷至此，著手重建，過程中發現一座神像，有隻白色狐狸突然出現，並繞神像三圈。1693 年（元祿六年）江戶發生旱災，祈雨祭典中俳人其角寫下大意為「如果您是巡視稻田的神就下雨吧」的俳句，隔天果然降下大雨，神蹟不脛而走。

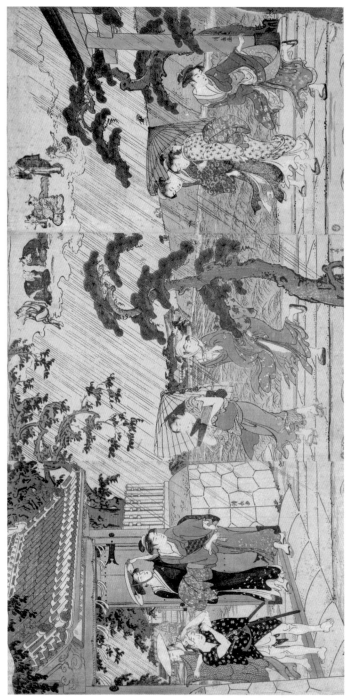

四季富士——田子

四季の富士 田子

在名所繪尚未興起之前，也偶有這類以名勝、地點為題名的繪作，與名所繪不同的是，構圖基本上仍然以人為主，從觀察人物的行為、神態和穿著，進而感受人、時、地之間的連結，在這樣的視角下，畫面充滿濃濃的人情味，欣賞景色反倒成了其次。

這幅繪作沒有打扮時髦的女孩，只有一手提著水壺、正趕著為農忙的家人送飯，還要一面叮囑孩子的婦人。為了方便工作，她用頭巾包住秀髮、將和服紮進腰帶，也無暇整理因為哺育而敞開的衣襟。連形象都難以顧及的她，展現出江戶時代女性為生活奮鬥的堅毅，一份截然不同的美。

從遠處農人的衣服到近處婦人頭上的托盤、腰帶及小童的肚兜，不連貫的紅色塊從色調變化較小的畫面突顯出來，跳躍卻又連貫，既能點綴又有牽引視線的效果，也是繪師的巧思。

浮世小知識

即便不像在城市需要爭奇鬥艷，繪師也不忘安插流行的元素在主角身上，其一是婦人腰帶上的「二筋格子」，格紋在浮世繪很常見，可說是江戶時代相當受歡迎的花紋。其二是小童肚兜上的「三升市松」，由三個正方形疊成的三升紋和像棋盤的市松紋分別代表當時的歌舞伎演員市川團十郎及佐野川市松，可見這位母親也很跟隨時尚潮流呢！

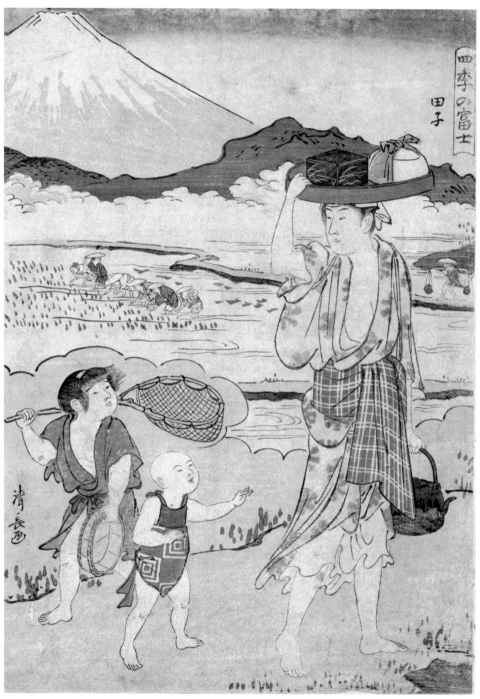

四
季
の
富
士

田
子

清長画

遊女之新年和服時尚誌——松葉屋瀨川

穿著華麗的女子帶著同樣風格穿搭的小女孩走在街上，身後的門簾寫著大大的「松」字，一旁的牌子點明位置——這裡是吉原江戶町的松葉屋，而眼前這位就是著名的花魁瀨川。

這系列繪作的重點在展示遊女身上的衣飾。遊女為了吸引客人總是盡其所能地妝點自己，等級越高的用料也越貴重。瀨川梳著像蝴蝶的兵庫髻，略為垂下的桃紅底打掛則布滿杜若花圖樣，露出裡頭一樣有杜若花的白底小袖；腰帶上八邊形和四邊形接續不斷、中間有唐花的圖樣則稱為蜀江文樣。

為了不輸給其他遊女，她們連自己的「禿」（年紀尚幼、跟在前輩身邊伺候、學習的見習遊女）也會悉心打扮。不過十來歲的小女孩，除了穿著和姐姐同樣的系列，頭上還插著精緻的兩天簪和花簪，袖口有可愛的蝴蝶結裝飾，腰帶則是時興的鹿子絞紋樣。但即使穿著入時，仍掩蓋不住她們的稚嫩神情。

浮世小知識

江戶時代的商號已經懂得利用浮世繪作為行銷媒介，為自己的商品打廣告，像是這系列《遊女之新年和服時尚誌》，乍看僅是一張張遊女們的側寫，但對當時的人而言，這些可是遊廓裡最知名的美女，穿著最新款式的和服，如同找名模代言拍攝的時尚大片，換言之，繪作宣傳遊女屋、服飾商、繪師，也反映這些人事物在當時社會受歡迎的程度。

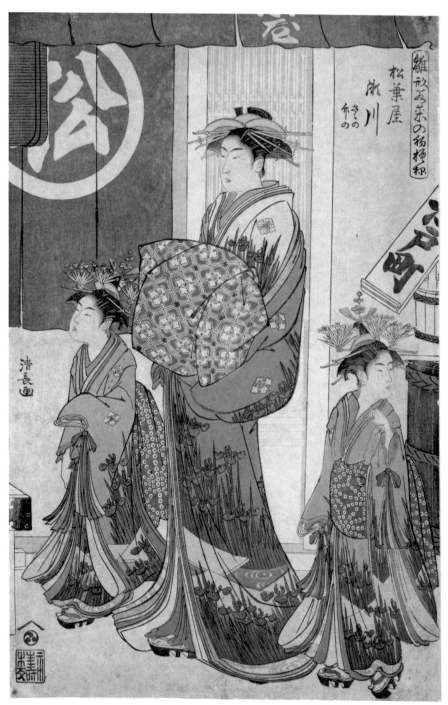

紫式部

紫式部是平安中期的女性歌人與作家，最廣為人知的作品為長篇小說《源氏物語》，並被翻譯成多國語言版本，流傳於世。據說紫式部為了構思這部曠世鉅著，到位於現今滋賀縣的石山寺閉關，某晚她遠眺琵琶湖，才有了靈感起草。畫面中的場景與《源氏物語》中的多個情節在江戶時代成為浮世繪常見的題材，提供大眾接觸這部作品的另一種管道。

這件繪作即是其一，畫中的紫式部有精緻的五官，一手持筆、一膝屈起坐著，神態自在地凝望遠方，呈現婉約而智慧的一面。平安時代的女性多以垂髮為主，差別在於貴族女性因不需要勞動，垂下一頭烏黑長髮配上白皙肌膚是美的象徵，而平民女性雖然也是「垂髮」，實際上會因方便工作而將長髮紮起。反倒是服裝比江戶時代複雜許多，當時的正裝稱「十二單」，隨著場合不同，由內到外最多可達二十件，直到末期才簡化剩下「五衣」。

浮世小知識

「物語」是日本的一種敘事文學體裁，可以解讀為傳奇、故事。《源氏物語》是世界上第一部長篇小說，描寫多情的皇族光源氏一生追尋情感的諸多無奈。紫式部以細膩哀婉的文筆刻劃男女間的情感以及當時所見聞的貴族生活樣貌，因而這部作品也成為日本「物哀」——簡而言之是一種對於事物觸景而生的感懷——的代表作品。

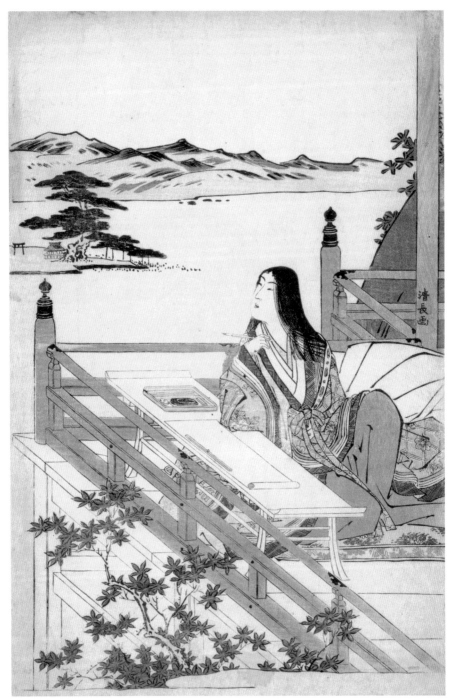

喜多川歌麿

きたがわ うたまろ

Kitagawa Utamaro

● 1753 ～ 1806

原姓北川，為江戶時代中晚期具代表性的繪師。原多創作役者繪與時尚書籍的插畫作品，在被出版商蔦屋重三郎看中後改名喜多川歌麿重新出道，融合鳥居清長、勝川春章、北尾重政的美人畫風格，並獨創「大首繪」，以特寫頭部或上半身的方式，生動地刻劃女性的五官之美與細膩的心境，在錦繪流行的時代站上美人畫的頂峰。可惜因一幅帶有諷刺意味的《太閣五妻洛東遊觀之圖》得罪幕府，遭關押數日與手鐐刑後鬱鬱而終，享年53歲。

婦人的十二種手藝——梳髮

喜多川歌麿對不同身分的女性（特別是遊女）有深刻的觀察和關懷，而他的代表「大首繪」將視角貼得更近，所以總能將她們的神采、心思刻劃得淋漓盡致。《婦人的十二種手藝》是一系列以雙人半身像呈現十二種職業婦女的作品，其中這件描繪的是為女性顧客綁髮髻的髮型師。

髮型師的衣服上綁了固定袖子、避免干擾作業的襷，她雙唇微啟、神情專注，正仔細地梳整女客人的一頭長髮，為綁髮髻做準備；客人的眼角被緊緊拉住的頭髮牽動而上揚，若再仔細端詳會發現，兩人的耳朵、眉毛和鼻子都有些微的差異。頭髮向來是最能顯現精湛畫工與雕工的部分，不僅髮際線根根分明，就連頭髮上的光澤也設想周到，而最能展現長髮女性特有魅力的，莫過於穿過梳子流洩而下的髮絲，輕透得彷彿一伸手便可觸及秀髮柔順的質感。

浮世小知識

梳髮（髮結い）指的是有償為男性理頭髮或為女性綁髮髻的工作者，是江戶時代才興起的職業——在那之前男性的月代頭是一根根拔出來的，而女性大多以垂髮為主。江戶時代隨著歌舞伎、遊女等發展出島田髻、勝山髻、兵庫髻等不同髮型並在民間引起流行，越趨複雜花俏的髮型讓一般女性越難自行駕馭，於是遂成為一門專業技藝。

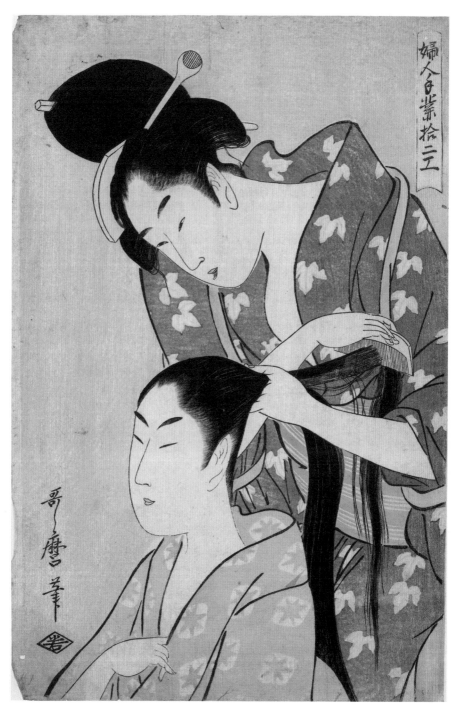

婦人倭業拾二工

哥麿筆

婦人的十二種手藝——洗衣

婦人手業拾二工——洗張り

喜多川歌麿的運筆線條俐落流暢，筆下勾勒出的美女大多豐腴、膚如凝脂，無論何時何地總能透出我見猶憐的嬌媚。兩位清洗和服的女子相視而笑，眼尾上揚、幾乎瞇成一條線，工作氛圍相當融洽，隔著畫面彷彿都能聽見兩人嘰嘰喳喳地討論著某個年輕小伙很帥、哪家姑娘穿的和服新潮。

女子位置一前一後，與她們手上拿著的布料、身上穿的和服領口像髮辮一樣穿插交織，在簡潔的畫面中層次分明又能突顯主體；因勞動而鬆開的衣襟、扭轉的袖襬、女子手裡拿著垂墜的布料，傳達出材質柔軟的特性，加上整幅繪作使用淡雅的中間色調，將女性柔美的氣質烘托出來。

此外，繪師落款底下有一個刻著「若」字的菱形章，這個印記屬於江戶一位書籍與團扇批發商——若狹屋与市的商號「若林堂」，表示此件繪作由該出版商出版。

浮世小知識

古代洗滌和服的工序相當複雜，因為清洗整件十分不便，還可能會變形或損壞，因此必須拆解成布塊，洗完依不同材質上漿再透過張板拉伸來調整布料的幅度，依據破損或客人需求更換各別部位後重新縫合才算完成。現在雖有比較簡便的做法，不過有些店仍遵循這套傳統方式服務尊貴的和服嬌客。

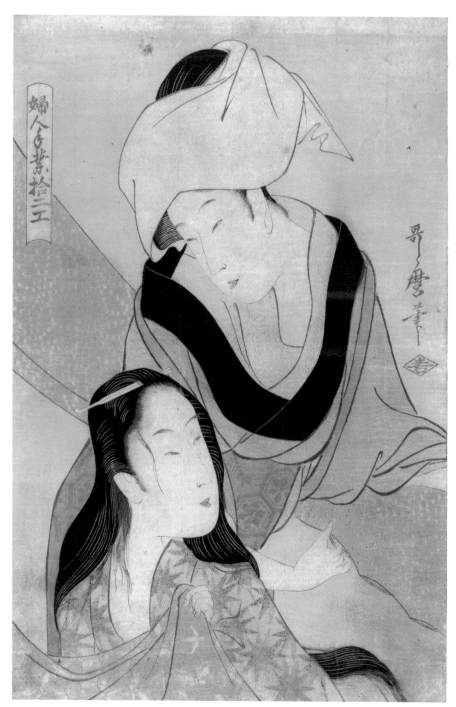

圖片來源：LOC（https://www.loc.gov/item/2009615453/）

婦女人相十品──玻璃吹笛之女

婦女人相十品──ビードロを吹く娘

振袖底色是紅白相間的市松紋，上面有滿滿的櫻花紋樣，並用了搭配條紋和唐草紋的松皮菱織紋腰帶，一身絢麗亮眼的和服讓女孩散發出青春洋溢；頭上梳著高島田髻，再繫上一條緞帶，則是未婚小姑娘間流行的髮型。女孩回眸不知道望著什麼，一邊�‧起小嘴吹著玻璃吹笛（ビードロ，葡萄牙語為 vidro；也被稱為ぽぴん，發音為 poppin），不經意的模樣滿是藏不住的嬌憨可愛。

她手上的玻璃吹笛是一種長崎生產的玻璃製玩具，藉由吹氣產生的氣壓變化發出「啵乓」聲，它的聲響在過年據說還有除厄的效果。

喜多川歌麿的大首繪常使用「雲母摺」，也就是在背景刷上以雲母粉和膠調合的塗料，讓畫面在光線折射下產生細緻的光澤，營造出奢華感。雲母摺在寬政年間（約一七九〇年代前期）流行過一陣子，包括東洲齋寫樂也很常使用，但後來曾一度被視為奢侈品而禁用。

浮世小知識

市松紋源於江戶時代的歌舞伎演員佐野川市松，在登台演出時穿了深青色和白色方格相間的褲子，受到大眾喜愛進而引起風潮，之後這種花紋便被暱稱為「市松」。松皮菱由一大兩小三個菱形組成，因看起來像剝落的松樹皮而得名。常常搭配花草或其他花紋創造出各種變化，是一年四季、男女均適合的紋樣。

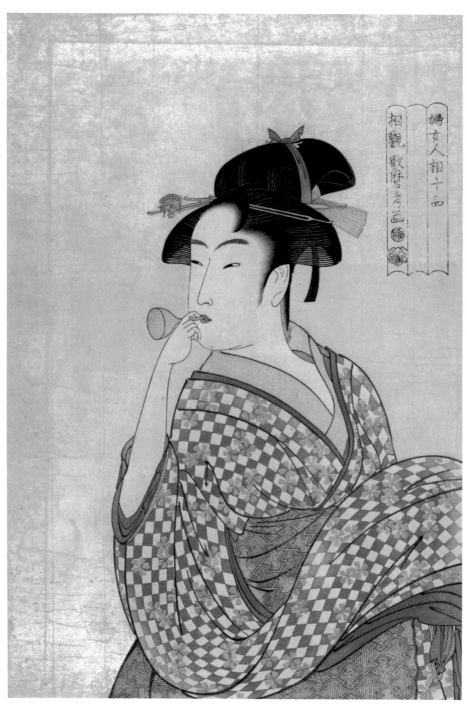

婦女人相十品

相觀 歌麿考画

廚房美人

相信在大多數人心目中對「美人」早有主觀的評判標準，即使喜多川歌麿早就給人流連於吉原花叢的印象，但他所見的女性之美有多重面向，並不拘泥於讓人心神嚮往的生理特質，就算是工作時蓬頭垢面的景象，一經過他的詮釋，看來都有獨到的韻味。

四位女子圍繞在灶火邊各司其職：右前方的正在顧著爐火，後方的年輕女子被捕捉到皺起眉閃躲蒸氣的一剎那；左前方一位凝神削除茄子皮，另一位卻得邊擦碗邊安撫向母親撒嬌的孩子。眼前是繁忙混亂、耳中傳來鍋鼎碰撞夾雜稚兒嘻笑，然而畫面凝結在她們專注於眼前工作的當下，四人就彷彿花園裡各自綻放而不搶風采的花朵。

此外，這件看似平凡無奇的繪作處處可見匠師團隊的技術與用心，使用特殊技法呈現人物從鍋裡翻騰而出的蒸氣中隱約可見的感覺，也在鍋釜部位和灶刷上不同色澤的雲母增加金屬質感，可謂製作成本相當高的作品。

浮世小知識

江戶時代美食發展蓬勃，食肆、路邊攤林立之外，坊間也出版許多料理書籍，如一套《料理早指南》自 1801 年（享和元年）起出版，分成四編介紹正式料理與四季的宴席料理、便當料理、農家魚乾料理、漬物和湯品。內容圖文並茂，除了料理方式，也介紹擺盤及相關器具，種種細節都顯示日本人對料理的用心。

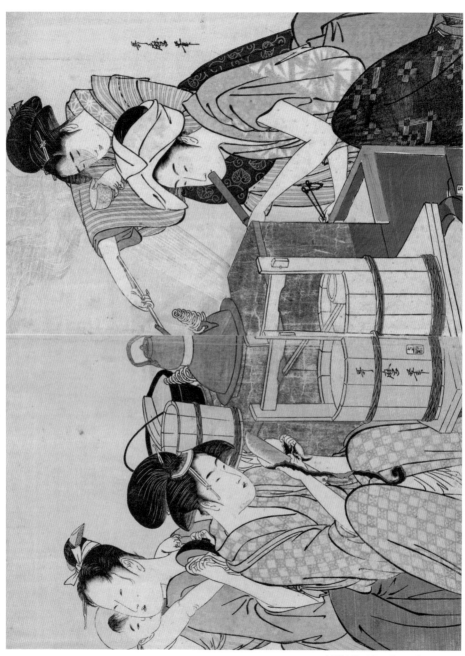

御殿山乘轎賞花

御殿山の花見駕籠

御殿山在江戶是著名的賞櫻勝地之一，在櫻花盛開的季節上山，徜徉在落英繽紛之間，又可以遠眺一望無際的港灣，令人心曠神怡。

繪師用極盡鮮豔的三枚續來呈現武家姬君（指江戶時代，將軍、大名等貴族人家的女兒）在一眾侍女及家眷簇擁之下上山賞花的大陣仗，從海面上的船隻、樹上的花瓣等景色細節到人物的衣飾、動作都毫不馬虎，是非常講究且考驗匠師工藝的一件作品。

姬君正準備從停妥的駕籠下來，唯獨她頭上插了精緻的花簪、穿著花樣繁複而華麗的振袖及色打掛（朱紅、金黃等豪華亮麗顏色的和服）；兩側的侍女趕忙上前照料，有的打傘、有的提鞋、有的拿便當等；雖說從「被消失」的轎夫和裝飾程度不符合姬君身分來猜測，可能多少摻雜了繪師想像的成分，但無疑地，透過這件繪作得以讓民眾一窺貴族的生活樣貌和風雅。

 浮世小知識

寬文年間（1661-1673），幕府為了改善江戶人民的生活環境，在各地種植大量櫻花開放民眾參觀，造就了幾處包括御殿山在內的賞櫻名勝，如隅田川堤、飛鳥山等。御殿山位於東京都北品川，面向東南方遙望東京灣，江戶末期幕府從御殿山挖大量山土在東京灣填海興建多座砲台，稱為「台場」，以抵禦外敵，原本的樣貌已不復見。

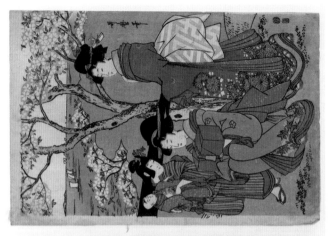

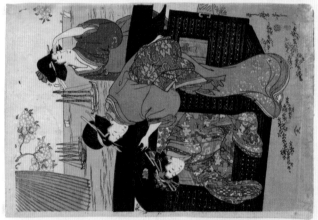

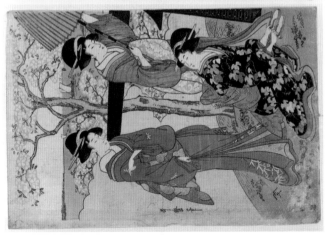

| 圖片來源：左 https://www.loc.gov/item/2008661206/ 中 https://www.loc.gov/item/2008661204/ 右 https://www.loc.gov/item/2008661207/

夏衣裳當世美人

夏衣裳當世美人——大丸仕入の中形向キ

透過浮世繪達到宣傳效果的方式有很多，將訴求暗藏畫面中是其一，像《夏衣裳當世美人》這樣毫不掩飾也是其一。這個系列總共有九件作品，與九間吳服屋（吳服為日本古代和服的稱呼）合作，由美女模特兒穿上該店的主打織品做推銷，除了在題名標示店名和織物品項，比如這件是大丸屋推出的新款式浴衣，其他諸如「越後屋的縮織」、「白木屋的優質麻織品」、「松坂屋的絞染」等等，右上角也畫有印著店家商標的布簾，辨識度非常高。

在這件繪作中一位可愛小姑娘穿的「中形」袖擺做了通風的開口設計、梳起高島田髻還紮上甜美的緞帶，與孩童開心地玩著仙女棒，整體形象呈現適合年輕女性出遊穿的涼爽服飾。中形原本指的是介於秀氣細緻的「小紋」和大膽奔放的「大紋」之間、大小適中的紋樣，因為常被用在浴衣上，中形便漸漸地成為浴衣的代名詞。

浮世小知識

講到「大丸」，許多人會想到日本老字號大丸百貨，大丸屋前身為 1717 年（享保 2 年）在京都創立的吳服屋「大文字屋」，而「大丸」二字首次見於相隔 11 年開在名古屋的分店，此後的商號也沿用至今。上個世紀大丸成立株式會社，開始以百貨公司的形式營運，多年來業務擴及海外，連九〇年代末的台灣也曾出現過其蹤跡。

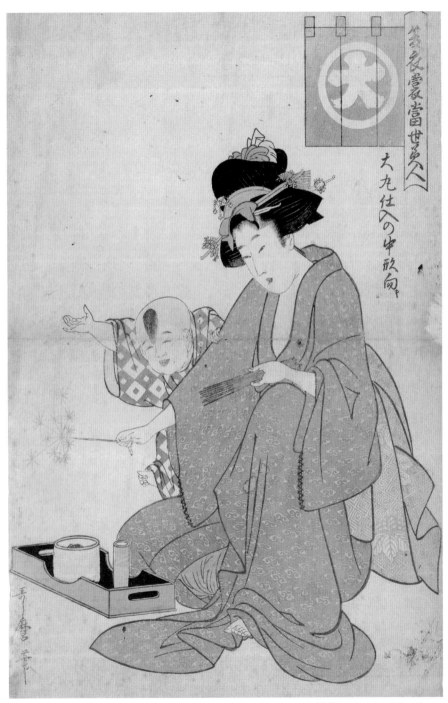

當世踊子揃——吉原雀

当世踊子揃——吉原雀

踊子，指的是日本傳統表演藝術「舞踊」中的表演者，通常以女性居多。這個系列共有五件，不像常見的役者繪以演員為題，而是以劇目如《鷺娘》、《娘道成寺》等為題，並以臉部比例再比大首繪略大的「大顏繪」來描繪劇中的女性角色，在欣賞畫中人的神態時，感受也會比從第三者旁觀的角度來得更貼近劇中角色。

畫中女子是和丈夫一起來到吉原遊廓的賣鳥人，頭上戴草綠色的紗帽子，和服外罩上一件布滿雀鳥圖樣的羽織；表演中的她微微低頭，神情專注得彷彿世界上只剩她一人，輕巧地持著畫有大大小小菊花的扇子，兩手交疊在胸前，拉長的頸部線條、身軀和腕部的弧度都帶給人她正以流暢連貫的動作起舞的想像。

浮世小知識

吉原雀又稱為葦鶯，是一種喜好生長於蘆葦叢之間的鳥類，因為啼聲響亮吵雜，常常在草叢中只聞聲而不見影，影射很了解吉原遊廓生態的人。舞踊劇碼《吉原雀》是由舞蹈和長唄（與三味線音樂配合的歌曲）組成，以當時盛行可以消災的「放生會」為引，透過一對由八幡太郎義家和一隻鷹化身而成、到吉原遊廓賣放生鳥的夫婦，唱出遊廓裡的生活風俗、情感等。

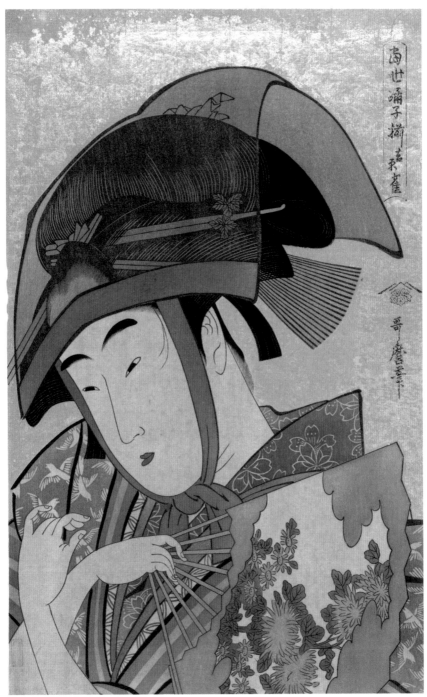

青樓十二時——丑時

青樓十二時・續 丑ノ刻

在許多人眼中，遊女展現的都是陪客人飲宴時才華洋溢、光鮮亮麗的一面，作為青樓女子背後的辛酸卻只有她們自己知曉。這個系列將遊廓裡遊女們的一天十二個時辰攤在眾人面前，除了透露褪下華服後的她們不過也是一般人，也顯示出幾乎沒有私人生活可言的狀態。

丑時約為凌晨一點至三點，此時的遊女一身凌亂的睡衣，左手持照明用的紙燭、右手拿一疊懷紙，也許只是要去廁所，又或者已經起身，正要為忙碌的一天做準備。她趿著草履的小腿和內著白衣擺間透出，理應是充滿女性魅力的一幕，但她還來不及穿好散落一旁的另一只草履，駝著背的一臉惺忪模樣又讓人心生憐惜。

畫面左邊落款上方有一枚「極」字印章，源自寬政改革對出版商的審查制度，極字印就有如審查許可證明，有的還會加上審查年月等相關資訊，對後世的鑑賞與研究而言是一種重要的訊息。

浮世小知識

懷紙自古就是日本人會隨身攜帶的物品，通常被夾在衣襟或腰帶之間而得名。懷紙的功能非常多，除了當作信紙或便條紙，也可以盛裝食物、擦拭、包裹物品、裝飾等等，女用的懷紙甚至會在花色上做變化；到了今日，參加某些場合如茶道仍須帶著以免失禮。

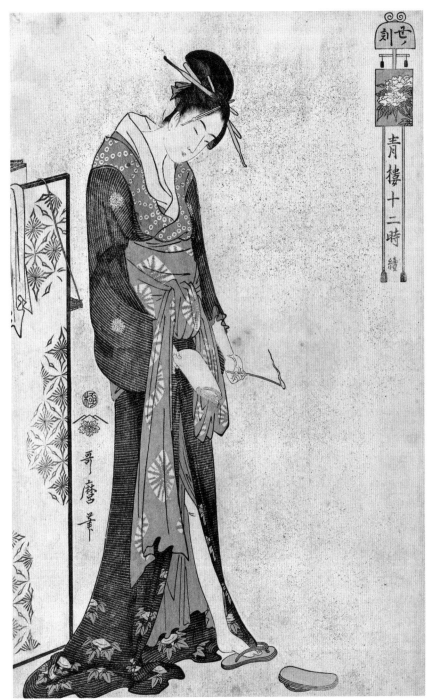

青樓十二時 續

青樓十二時──戌時

戌時，已是晚上七到九點之間，對於一般人家已該休息就寢，然而此時正是遊廓的「夜見世」（相對於白天的「晝見世」，這兩個時段遊女們會如商品一般待在稱為「張見世」的格柵裡等待顧客挑選），正好沒有客人的她才得以利用空檔稍事書寫或回覆客人信件。因隨時仍得送往迎來，即使夜已深，她仍保持最完美的狀態，一身正裝坐在張見世的紅毯子上，側身與跪坐一旁的「禿」耳語，似是在交代些什麼。

畫面中人物的大小比例顯示了主配角間的關係，看來柔弱無骨、身著粉嫩配色的遊女和雙手撐在腿上、穿茶綠色的禿在視覺上形成「軟」與「硬」的對照，卻又無比和諧。女性的嫵媚之處盡顯現在繪師筆下勾著筆的纖指、自肩上垂下的打掛、因坐姿顯露出的腿部線條；而從手中垂落地面的紙張並未多作整理，更隱隱透出不修邊幅的慵懶。

「禿」指的是十歲至十四歲左右被賣到青樓打雜的小女孩，她們除了照顧遊女起居，幫忙跑腿、讀信、穿衣等，也要學習如何成為遊女，包括遊廓的規矩、各種才藝、甚至如何取悅男性。進入青春期她們會成為「新造」，待初潮來臨後正式成為遊女。

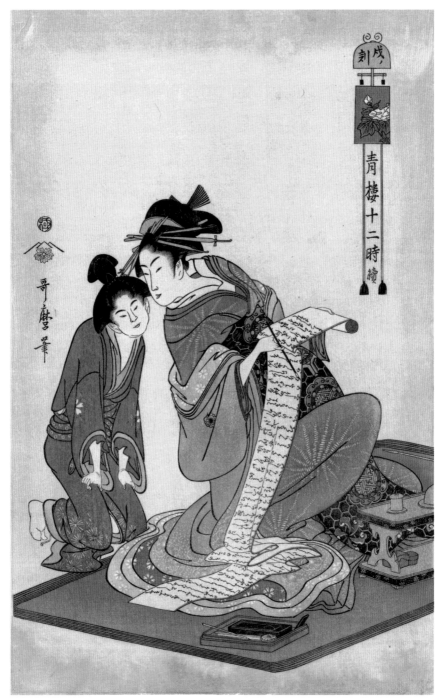

北國五色墨——花魁

北國五色墨——おいらん

《五色墨》為十八世紀出版、很受歡迎的俳句書籍，在繪畫中則經常用來作為由5種主題構成的系列畫作標題。深入觀察在吉原（因位於江戶城北邊而稱北國，相對於稱為南國、美南見的品川遊里）討生活的五位女性，透過她們私底下的面貌來傳遞因階層差異造就的不同氣質與氛圍。

花魁，是指等級最高的遊女，出現在眾人面前總是光彩奪目，像這樣穿著便服、放任一頭剛洗好的長髮垂洩而下，想必是只有在回到她的臥室（中級以上的遊女才能擁有自己的房間和泡澡設備）才有機會如此放鬆。脫下戰袍的她，仍是個平凡女子。

她注視手上的紙張，筆尖點在唇間，流露些許魅惑感。空白的紙猶如留白，引發無限遐思，她在想什麼？寫什麼？寫給誰？觀者在揣想的同時，也可能被勾起各種情緒，而這正是繪師高明之處。

浮世小知識

這系列的另外四張分別繪製藝妓、切見世女郎（切の娘）、鐵砲女郎（てっぽう）與河岸見世女郎（川岸），當中只有藝妓不是性工作者，她們的工作主要為在宴席中表演助興。而除了花魁以外，其餘三種都是最低階的遊女，三者差異主要在於工作場所不同，在簡陋的環境中接客，來者不拒，衛生條件也不如中高階遊女屋。

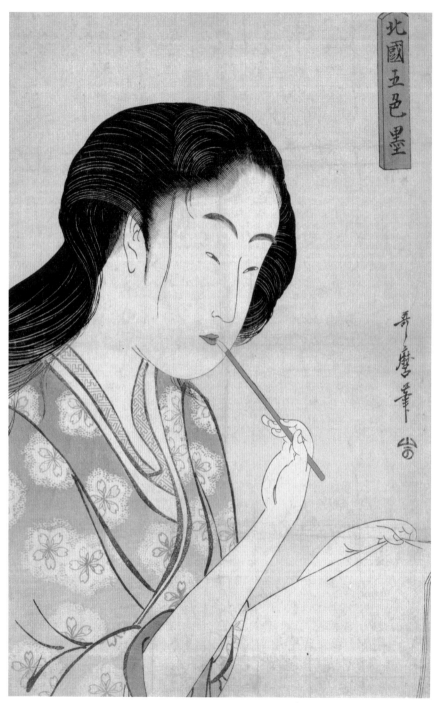

忠臣藏第二幕

《忠臣藏》劇目根據一七〇一年（元祿14年）的「赤穗事件」改編而成，描述家臣為主人復仇的忠烈事蹟，是浮世繪常見創作題材。

此件以見立繪的形式描繪男主角之一大星力彌拜訪大名桃井若狹之助，期間與未婚妻小浪相見，準岳父加古川本藏在門後窺視的橋段。

畫面中女孩跪坐在門口，狀似羞怯，門外若眾將帶來的禮物放在榻榻米上，兩人眼神交會間傳送著情愫。女孩的母親躲在門後觀望，監督兩人舉動同時也似在為女兒鑑定來者。他們的高度安排暗示了形勢上三人間地位微妙的差異，同時也留下一個空間安置《忠臣藏第二幕》的駒繪（穿插於報章雜誌文章空白處的小插圖），並巧妙地用門外開滿梅花的枝枒綴飾，如同電視的子母畫面同時上演著兩齣電視劇。兩者構圖相近，並使用相同配色，但角色性格、人物位置安排皆存在顯著不同，之間的關聯性值得細細玩味。

浮世小知識

1701 年在江戶城，赤穗藩藩主淺野長矩在公務上遭高家旗本吉良義央刁難，憤而將其斬傷，事後被下令切腹、赤穗藩廢藩。以大石內藏助為首的家臣決心為淺野報仇，於是隔年發生吉良在住所遭到 47 名浪人襲擊殺害的案件。浪人義舉被視為武士道精神，以各種形式流傳民間，以《忠臣藏》為名的人形淨瑠璃、歌舞伎，則是 1748 年（寬延元年）改編演出。

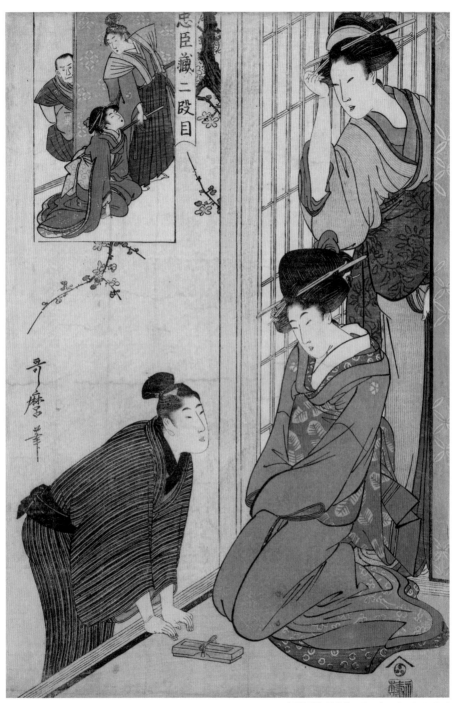

圖片來源：LOC（https://www.loc.gov/item/2008660782/）

高名美人六家撰——富本豐雛

寬政年間（一七八九－一八〇一）江戶有三大美人，分別為富本豐雛、高島屋おひさ（ohisa）和難波屋おきた（okita），富本豐雛是當時有名的藝妓，尤其擅長彈奏富本節（淨瑠璃派別之一）三味線。

從她手上的扇子和身上薄透的絽紗製夏裝，可以判斷當時是夏季，若細看領口還有空摺紗綾紋。此外，頭上的揚帽子看來很像日本婚禮中新娘戴的「角隱」，在江戶時代卻是武家、上流社會等女性會以針固定在瀏海與髮髻，用來防止頭髮被吹亂及防塵的日常用品。

這個系列都沒有在題名明確指出女主角的姓名，觀者卻仍然可以得知，這是因為畫面上方有一個畫謎方框，透過圖像表示相應的音節，藉此猜測正確答案。像這件繪作中有一個寫「富」的箱子、海藻、磨刀石、門板、燈和一對紙人形，「富」讀做とみ（tomi），以此類推得到「藻」（も，音mo）、「砥」（と，音to）、「戶」（と，音to）、以燈借指「夜」（よ，音yo）、「紙雛」（ひな，音hina），即富本豐雛名字的讀音「Tomimoto Toyohina」（とみととよひな）。

「猜謎畫」（判じ絵）是一種猜謎遊戲形式，無論大人小孩都可以玩，江戶時代在民間相當流行。寬政年間由松平定信發起的「寬政改革」（1787-1793），當中包括如印刷品禁止標示女子姓名等對出版業的諸多限制，利用「猜謎畫」即是喜多川歌麿因應這些舉措的嘗試，雖然確實引發話題，但他的叛逆多少也令當局不滿。

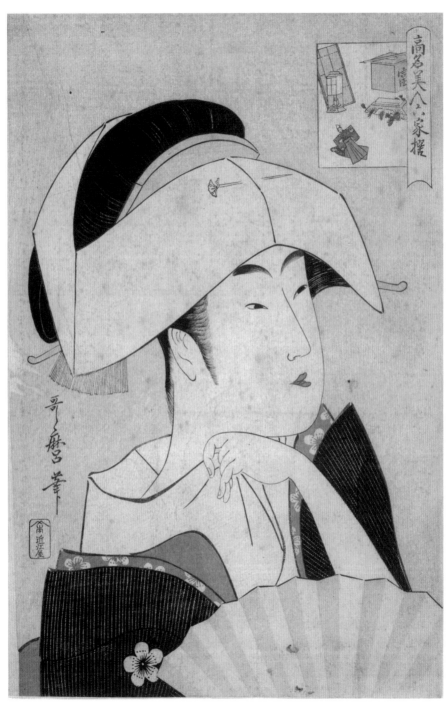

高名美人六家撰——難波屋おきた（okita）

okita（おきた）是江戶淺草觀音堂旁一間水茶屋店主的女兒，正值芳齡、眉清目秀，還有一雙細長的貓眼，甜美可人的她非常受客人歡迎，經過喜多川歌麿等繪師的宣傳（喜多川就曾多次畫過其肖像），成為炙手可熱的看板娘，更是當時有名的「寬政三美人」之一，還連帶活絡了週邊水茶館的生意。

畫中的服裝由紅白相間的條紋（縞）與時下流行的貝紋（貝殼形狀的絞染花紋）搭配而成，是典型町娘打扮，樸實卻不失這個年紀該有的活潑俏麗。頭上簪飾和茶杯上釉彩有代表難波屋的桐紋，加上左上角的線索——「菜二把」（なにわ，音 naniwa）、「矢」（や，音 ya）、「沖」（おき，音 oki）、「田」（た，音 ta），她的身分已經呼之欲出。

淡淡的粉紅色眼妝，還掛著淺淺微笑，眼神落在手上的茶杯，生怕一不小心將茶灑了，彷彿還能聽到她溫柔地叮嚀：「這位客人您的茶來了，小心燙喔！」不難想見為何她能如此出名了。

浮世小知識

掛茶屋或水茶屋一般開設在路邊或神社、寺廟裡，販售簡單的茶水點心給來往遊人或參拜的信眾，提供他們歇腳之處，也有些只在賞花或祭典等期間等出現。茶屋通常由店主的女兒擔任看板娘招待與吸引客人，比較有名的有谷中笠森稻荷「鍵屋」的阿仙（鈴木春信《笠森お仙》）、上野山下「林屋」的阿筆（鈴木春信《林屋お筆》）等。

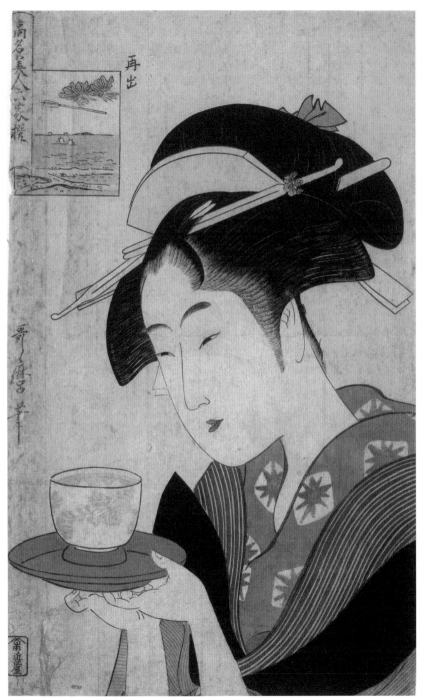

高名美人六家撰——朝日屋後家

這位女性是朝日屋店主的未亡人，從沒有眉毛的臉蛋能辨認她的已婚身分；髮髻有一撮髮尾向前岔出，這種髮型稱為茶筅髻，以女性而言，主要是武家和中產階級寡婦梳的樣式。她的眼型細長，鼻梁高挺帶點鷹勾，嘴唇小巧精緻，是冷豔型的美人。

剛洗好澡，固定頭髮的束帶還沒拆下來，從貝殼紋樣的浴衣露出一雙玉臂，用手拭巾擦乾臉上的水珠，額頭兩旁、頸上垂落幾根未梳整的髮絲，髮根和髮流栩栩如生；浴衣領口微微後傾，令人不禁想到頸部線條向下延伸那片背部肌膚。繪師善於有意無意將「浮世」的情慾隱藏在這些舉手投足的枝微末節間，不過分張揚，卻又能扣人心弦。

左上角的「猜謎畫」同樣提供了「日出」、「棋盤」和「一束頭髮」三個線索，分別是「朝日」（あさひ，音 asahi）、「碁」（ご，音 go）和「毛」（け，音 ke），也就是朝日屋後家的拼音「あさひやごけ」。

浮世小知識

日本自奈良時代起，無論男女都有「引眉」的習俗，也就是剃掉原本的眉毛，以墨描畫眉形。不同時代描的眉形各不相同，像平安時代的貴族會在高於眉骨的位置描出長圓形，稱為「殿上眉」。到了江戶時代，引眉成為已婚婦女的標誌，在浮世繪中已婚女性也常以沒有眉毛的形象出現。

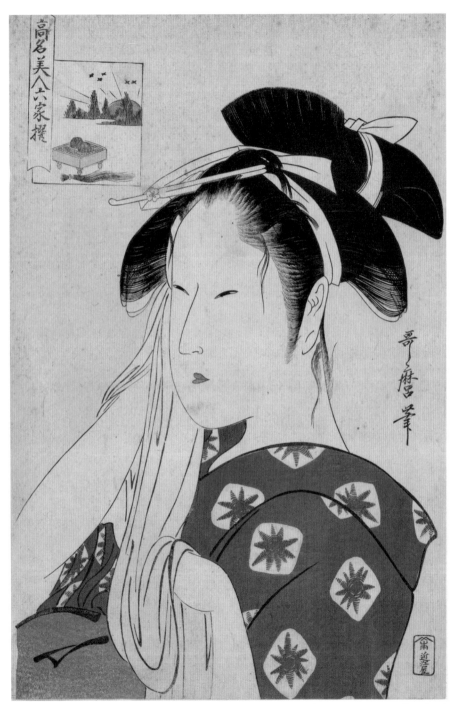

歌撰戀之部——

深埋於心 無人知曉的戀情

《歌撰戀之部》系列以戀愛中的女性為主題，但是不是每段戀曲都有美好結局？恐怕也未必。系列中五件繪作都在背景刷上紅雲母摺，頗有配合題名的「戀」字營造浪漫氛圍的意味，然而五位女性各有各的處境，面對戀情她們懷抱的心思卻是迥然各異。

作品名稱的「深く忍戀」，是指深深埋藏在心裡、隱忍著不能讓他人知道的戀情，可能是暗戀，也可能是見不得光的感情。畫中女子綁的是丸髻、牙齒染成黑色，顯然已經嫁作人婦，那麼她正思慕的對象是誰？繪師將領口及頭髮比例略為擴大，明顯的黑白對比突顯出女性神情，她拿著煙管，嘆了一口氣，思念到出神的眼底盡是滿滿的惆悵。

和喜多川歌麿的經歷有關，雖說是美人繪，他對於美麗容貌之下未被一般人特別放在心上的那份幽微情感總有更多關懷與刻劃，在當時的時代背景之下既顯前衛、也難能可貴。

浮世小知識

在平安時代甚至更早以前就已經有染黑牙齒（お齒黑）的風俗，將燒過的鐵屑與其他材料加入濃茶製成鐵漿刷在牙齒上，以日本古代的審美觀來看，將一口白牙隱藏起來才是美的象徵，還能預防牙齒疾病。隨時代演進，使用的人已越來越少，到江戶後期，幾乎只剩貴族、已婚女子還會染黑牙齒，明治時代後這項習俗便被禁止了。

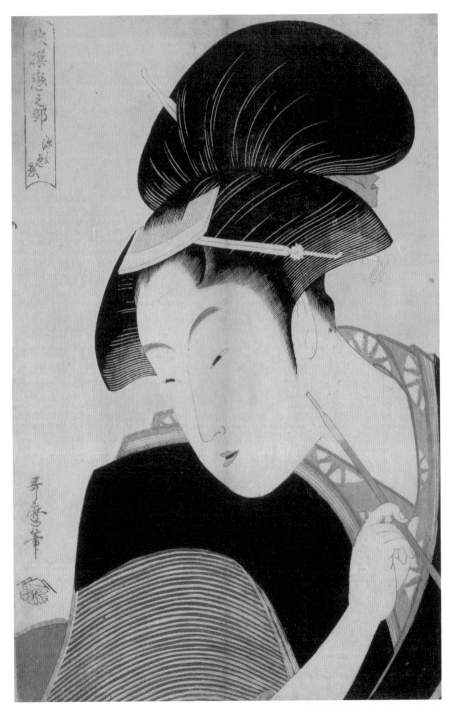

料理生魚片的母女

要想了解一個時代或地區的文化，飲食絕對是個很有意思的切入點，光是使用什麼食材、佐料以及料理方式，就可以看出他們的地理環境或飲食習慣。此件作品是相對少見以食物為主題的繪作，描繪一對正在為生魚片饗宴做餐前準備的母女。同樣使用了雲母摺，也特別在魚皮上刷了雲母，呈現出魚皮銀亮的光澤。

母親一邊擦拭手中的杯子，眼神卻直直落在奮力磨蘿蔔泥的女兒身上，似是閒聊之間不忘關心進度；女兒為了方便勞動褪去一邊外衣，但因為過於專注導致完全沒察覺露出胸脯。繪師精準地從一幕極其家常的場景裡捕捉到人對於美食的追求，不僅在神情、也在搭配生魚片的蘿蔔泥。蘿蔔、黃瓜、食用菊花等這類生魚片配角有「生魚片的妻子」（刺身のつま）之稱，依據時序做不同搭配，講求視覺與味覺上的調和，日本人對食的講究由此可見一斑。

浮世小知識

講到江戶地區的魚，就不能不提到「江戶前」，這個在現代被泛指為東京灣的海鮮、有品質保證含義的詞彙，在江戶時代僅指江戶地區河流出海口的一小塊區域，不過這裡的漁獲可是滋養了許多江戶居民和貴族，製成的壽司和江戶前鰻魚更成了江戶四大美食（握壽司、蒲燒鰻、天婦羅和蕎麥麵）之二呢！

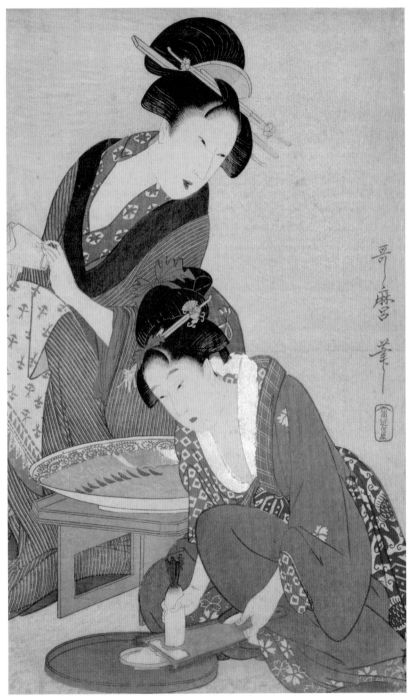

葛飾北齋

かつしか ほくさい

Katsushika Hokusai

● 1760 ～ 1849

本名中島時太郎，八十九年的生命泰半浸淫在繪畫裡，其名號眾多，除了葛飾北齋，還有一開始與勝川春章學習時的畫號春朗、宗理、為一、畫狂人等，代表他不同時期的風格與專注的項目。

他自小學習各家畫派，中國水墨、西方學理也在筆下兼容並蓄，經過不斷探索、磨練並大膽地進行創新而有後來的成就。即使他已是眾人眼中的大師，仍在晚年謙遜道自己七〇歲以前所畫都不值一提，也曾祈求上天再多給幾年時間讓他成為真正的畫家，斯人雖遠，對繪畫的熱愛卻深刻地影響著後代。

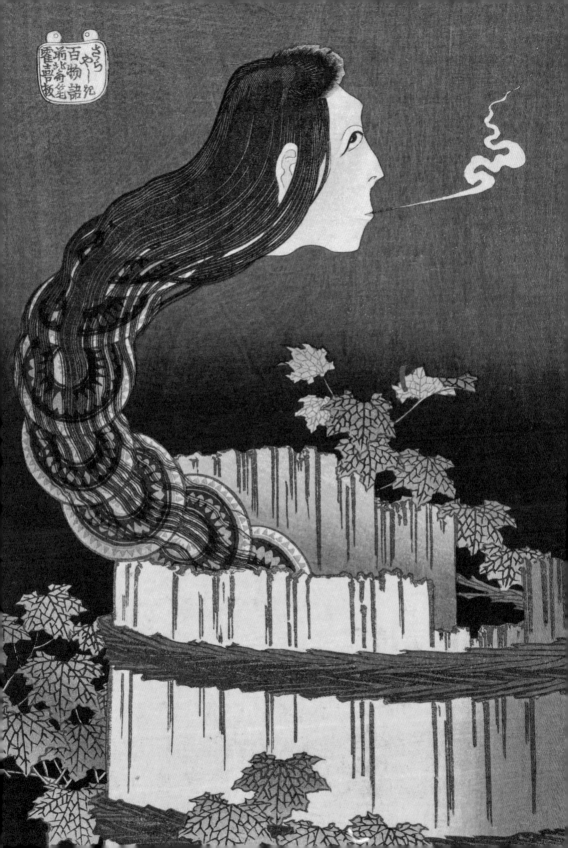

百人一首 乳母繪說——源宗于朝臣

百人一首うはか恵とき・源宗于朝臣

歷史上有多位繪師從不同角度將《百人一首》畫成浮世繪，葛飾北齋的《百人一首 乳母繪說》系列有將母親當作和歌的講解人並為兒童啟蒙《百人一首》的意味，因此，多取材自民眾日常生活瑣事，以便民眾更容易看圖理解詩句意涵。

源宗于朝臣這首和歌，寥寥數句道盡冬日的深山裡萬物凋零、杳無人煙的寂靜，畫中獵人們圍在篝火邊取暖，被夜晚、遠山和白雪籠罩，一旁山屋也提醒了「人」的存在，但與周圍景物相比，人更顯得渺小，彷彿除了柴火燃燒的劈啪聲與獵人交談的聲音，這夜再聽不到任何聲響。

五個肢體語言及表情生動的獵人為畫面帶來些許生機，可以看出繪師對人體結構的認知逐漸跳脫傳統的平面畫法，這些源自他對於西方繪畫理論多有涉獵，還有平時從大量觀察描摹人們累積的功力，除了浮世繪，這些也散見於他的插畫或是《北齋漫畫》、《略畫早指南》等著作裡。

浮世小知識

《百人一首》又稱作《小倉百人一首》，是鎌倉時代歌人藤原定家（1162-1241）編纂的和歌集，收錄了一百位歌人、每人一首作品，後世比擬為日本的《唐詩三百首》。現代《小倉百人一首》多指從江戶時代宮廷人們在正月玩的紙牌遊戲演化而來，更發展出以這本和歌集製成的競技歌牌，2017年《名偵探柯南：唐紅的戀歌》即是以歌牌為背景發展的動畫作品。

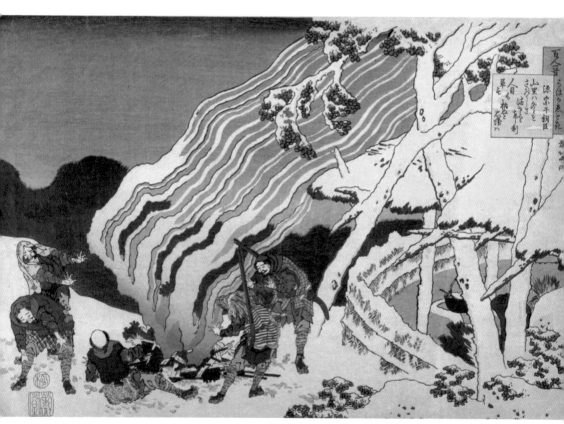

富嶽三十六景——神奈川沖浪裏

《富嶽三十六景》完成於葛飾北齋晚年，總共花費約七、八年，構圖、用色皆大膽創新，並融合西方繪畫理論，不僅是他知名度最高的繪作，也讓世人認識到浮世繪這項瑰寶，其中又以這件《神奈川沖浪裏》最令西方人傾倒，法國作曲家德布西便在其作品《大海》（La Mer）的樂譜使用這件繪作的局部作為封面，荷蘭藝術家梵谷也因十分欣賞這件繪作，作品《星空》普遍被認為受其影響。

「神奈川沖」就是現在東京灣的橫濱市沿海，房總與伊豆半島的海產需經此處到達江戶，畫裡描繪的即是載著魚貨的押送船，這種船體小身細、船頭尖銳，可以快速航行，適合短途運送剛捕撈上來的新鮮魚獲。船上水手無不低頭奮力操槳，數尺高的浪花如張牙舞爪的猛獸撲來，船隻幾乎要被掩沒。然而如此驚心動魄的場面背後，是矗立在遠方的富士山，像是庇佑水手們平安一般，極動與極靜形成饒富興味的對比。

浮世小知識

無論是天空或河海，葛飾北齋在繪作中常用一種在過去的浮世繪不曾看過的藍，這是由於早期肉筆畫用青金石等礦石製作藍色，用在大量印製的版畫過於奢侈，而藍染顏料不易附著於木版，當這種顏色在普魯士成功以人工合成，製作方式傳到亞洲，明麗卻沉穩的「普魯士藍」便在浮世繪被廣泛使用。

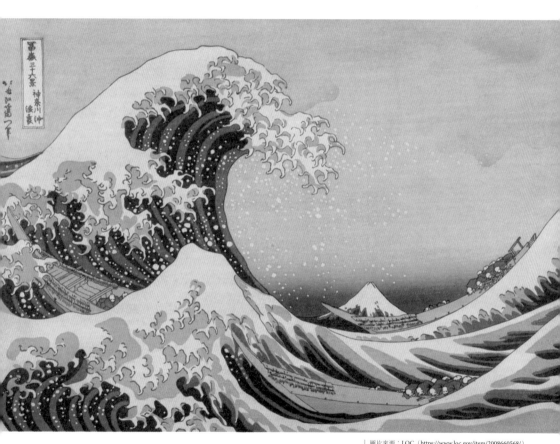

富嶽三十六景——凱風快晴

中國最早的詩集《詩經》裡有「凱風自南」的句子，從而得知凱風是夏季從南方吹來的和風，點出這件繪作的時節。富士山有許多令人著迷之處，其中一點在於它的豐富多變，隨著時間、季節遞嬗，大自然賦予它不同的樣貌，有了「黑富士」、「紅富士」、「鑽石富士」等不同暱稱。而夏秋之際的清晨和傍晚，在日光折射下，山巒染上一層紅，有別於「紅富士」，稱之為「赤富士」。

本作構圖極其簡潔，鮮明的顏色對比和俐落的輪廓線條呈現出這座聖山的恢弘氣勢，在天朗氣清襯托之下，聳立的山峰顯得更加巍峨，一股蕭穆油然而生。畫面整體重心偏右，從左下以繪畫技法點出波濤般的蒼鬱樹海，視線沿著稜線攀爬至山頂，再望向天上錯落的白雲，布局疏密有致，因此縱然不用常見的對稱構圖，視覺上仍顯平衡舒服。

浮世小知識

事實上，全套《富嶽三十六景》總共有 46 件繪作，一開始的確只出版 36 件，不料一推出大受歡迎，於是又追加 10 件續作，初版的 36 件稱為「表富士」，再版 10 件則稱為「裏富士」。不過這和地理上用以區分的表裏無關，一般稱富士山的南方，也就是靜岡縣一側為正面——「表富士」，相對地，北部山梨縣這一面被視為背面——「裏富士」。

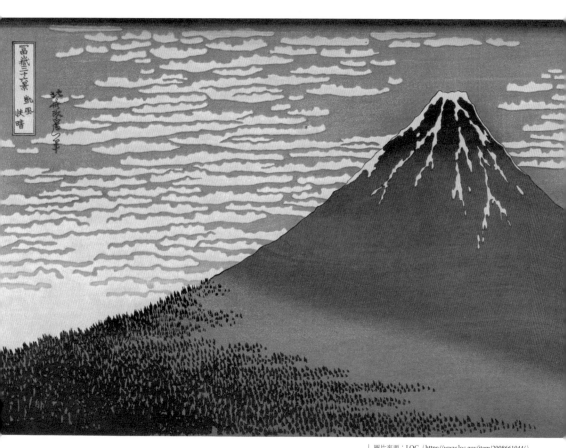

圖片來源：LOC（https://www.loc.gov/item/2008661044/）

040 富嶽三十六景——諸人登山

山路崎嶇難行，有人才艱辛地攀上岩壁、有人掛著手杖奮力前行、有人小心翼翼爬上架在山邊的梯子、有人精疲力竭坐在階梯上，不遠處的洞窟裡也有不少人正在歇息。但為何畫面裡不見富士山的身影？《富嶽三十六景》系列所有作品都是從遠處眺望富士山，唯獨這件《諸人登山》相反，描繪登山者的勞苦之姿，以人類渺小對比這座聖山的宏偉。

眾人已經快到達山頂，四周雲霧繚繞，繪師省去部分雲霧的輪廓線，沒有墨線框架之下，模糊了與山壁的界線，反而更突顯霧氣的湧動。此外他也善於用比現實更鮮麗的顏色為寫景作品帶來更強的藝術性，特別是漸層配色營造豐富視覺畫面，像是繪作中使用紅棕與深褐色交疊出有層次的山景，而以綠樹、雲海作前後景，既有點綴效果、也提升畫面的空間感。

浮世小知識

出於崇敬之心，民間於江戶時代開始興起爬富士山朝聖的熱潮，甚至還出現「一次都沒爬過富士山的是笨蛋，去爬第二次的也是笨蛋」（一度も登らぬ馬鹿、二度登る馬鹿）這樣戲謔的諺語來表達對富士山的敬畏。今日相關措施雖然已比古代完善，每年都吸引大量國內外觀光客前往登山，然而受天候影響，只開放七月到九月初讓民眾入山。

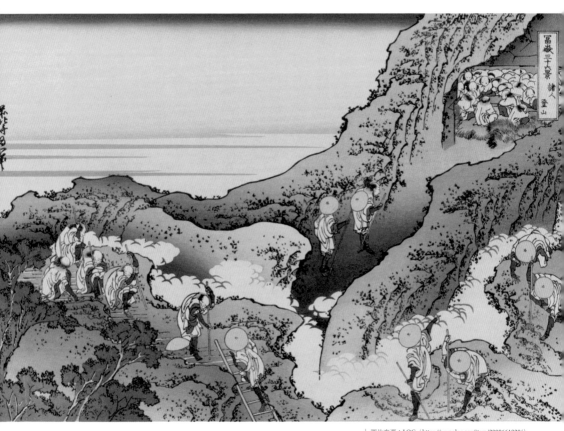

富嶽三十六景——東海道金谷的富士山

冨嶽三十六景・東海道金谷の不二

東海道是來往江戶與京都之間的要道，幕府花了至少二十年的時間在沿線設置共53處的宿場供來往旅人使用，有「東海道五十三次」之稱。金谷宿是其中之一，位於現今的靜岡縣島田市，與相鄰的島田宿中間隔著大井川，但當地沒有橋梁，渡河都必須依靠人力。

繪作呈現了金谷宿川流不息的榮景，河的那一端行人絡繹不絕，要過河的旅客正在河邊與人力工交談著，也有些人在旁休息等候。旅客依預算、需求選擇搭乘人力背負的「肩車」或不同等級的駕籠及載貨的服務，打赤膊的人力工在被太陽照得閃閃發光的河裡移動，將河水帶起陣陣波浪；搭乘肩車的旅客無不低著頭、將包袱牢牢繫在肩上以免打溼，心情和身體姿態想必都不輕鬆，右下方其中一位的包袱印有「壽」字，悄悄地為出版這系列有永壽堂的巴紋，左邊的貨物也印有「壽」字，悄悄地為出版這系列的版元做了置入性行銷。

浮世小知識

島田宿與金谷宿當時分屬駿河與遠江兩個令制國，幕府為了防衛考量便禁止在大景川搭橋行船，因此大井川成了東海道最難走的路段，若是遇到漲潮，旅人就只能滯留等待，於是「川越」應運而生，幕府在兩端設置川會所，裡頭有公務員負責販賣渡河票（川札）以及測量當日水位，渡河票金額依深度決定，最深約可至成人腋下處。

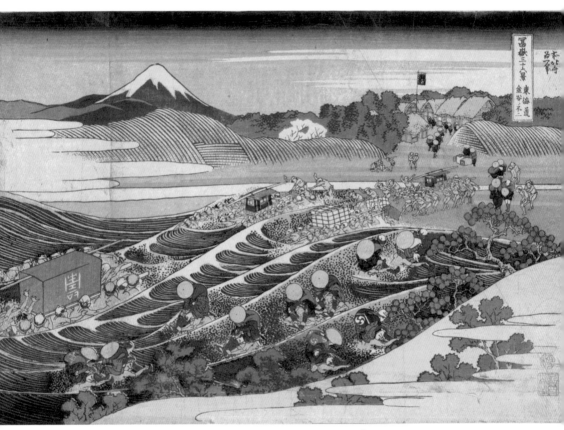

各地瀑布巡遊——下野黑髮山的霧降瀑布

諸国滝廻り・下野黒髮山きりふりの滝

《各地瀑布巡遊》（諸国滝廻り）系列在《富嶽三十六景》之後發表，以日本各地的瀑布為題，總共只有八件繪作，雖然數量遠不及《富嶽三十六景》，名氣卻是不相上下。此作所繪之景即位於栃木縣日光市男體山的霧降瀑布，因瀑布撞擊岩石產生如霧般的水花而得名。周圍還有供奉德川家康的日光東照宮、日光二荒山神社等，人們前往參拜也會到此處感受大自然的壯麗。

繪師利用色彩表現出強烈的光影變化，應是早晨的陽光穿過林間，恰好照射此處，岩石由褐轉金黃，交錯其間的水流線條如嶙峋怪石、從純白到深藍富有層次。瀑布有上下兩段，遊人從不同位置可以看到不同的風景，水流從高處沿山壁奔瀉而下，穿過石縫像盤根錯節的老樹，又如猛獸般撲面而來，耳邊彷彿傳來嘩啦作響的水聲，震撼場景懾人身心。瀑布落入湍急的河流，濺起點點水花灑在肌膚上，該是多麼沁涼快意！

浮世小知識

下野指的是日本江戶時代的行政區「下野國」，其範圍卻屬於現今栃木縣下野市西北方、相距約 50 公里的日光市。黑髮山是男體山的舊稱，也稱日光山、二荒山，位於日光國立公園內，當地以眾多瀑布景點聞名，其中又以這件繪作所畫的霧降瀑布、華嚴瀑布與裏見瀑布被譽為「日光三名瀑」。

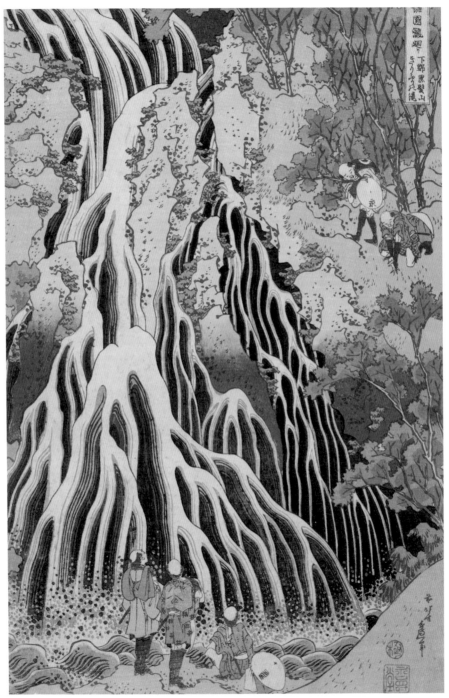

各地瀑布巡遊——美濃的養老瀑布

諸国滝廻り・美濃国養老の滝

這裡謂之「養老」，不是長者頤養天年的去處，而是源自一千多年前，一個因撫養老父的孝心感動天神，使得瀑布之水化作醇酒的傳說。在葛飾北齋的繪作中，瀑布當然沒有變成酒，但青藍得過分的天空、四周繚繞的霧氣，還是讓這高達三十多公尺的幽谷平添幾分神祕色彩。

瀑布同樣位在正中間，但比起《下野黑髮山的霧降瀑布》盤據整個版面帶來視覺上的壓迫感，此幅顯得輕鬆許多。草木扶疏，山頭還帶著嫩綠，時序差不多剛入夏，筆直流暢的水流線條和氣泡般輕盈的點狀水花讓畫面節奏明快了起來。

畫面下方三分之一細節特別多，從溪流波濤、山石泥徑、茅棚石座，到遊人們的衣著，雕師與摺師精準細緻地呈現出繪師的筆觸，正因為當時已具備相當的工藝技術，這樣的繪作才能夠流傳至今。

浮世小知識

位於岐阜縣的養老瀑布所在區域已被規畫為養老公園，種有多樣品種的櫻花、楓葉和銀杏，在春秋兩季以絢爛壯麗的美景吸引觀光客駐足。園區還有由藝術家荒川修作與建築師詩人瑪德琳·金斯（Madeline Gins）構思打造，結合建築、觀念、裝置藝術的「養老天命反轉地」，雖在九〇年代就建構完成，因造型與概念前衛，近年來成為熱門打卡景點。

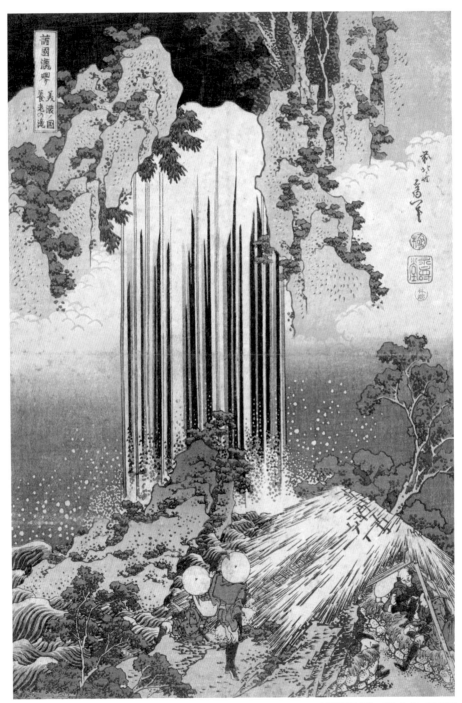

| 圖片來源：ColBase（https://colbase.nich.go.jp/）

各地瀑布巡遊——東都葵之岡的瀑布

諸国滝廻り・東都葵ケ岡の滝

《東都葵之岡的瀑布》在系列八件作品中，是唯一不畫瀑布的作品，不過這座「瀑布」在當時確實是很重要的地標，因為它的存在與當地人生活有著密不可分的關係。葵之岡位在江戶的赤坂溜池，是一個人工大池，負責儲存江戶人的用水，再透過搭建的管道輸送至各處，而池子的高低差造就了這個看似瀑布的景象。

這件繪作約略以石堤為中線，將畫面分成左右兩部分，由左而下是江戶人的日常寫照，因為該處有不少武家屋敷（宅邸），所以除了灑掃者、運輸工人、小販、還有下方正在休息的勞動者，也可見武士出現其中；右邊的溜池水面不起一絲漣漪，如常地運作，如常地運作，服務著江戶人，瀑布雖說占的空間非常少，卻因創造出強烈的動感成為畫面焦點，也像是兩個水域動靜之間的過渡，打破整體一種周而復始的規律性。

赤坂溜池大約位於現今東京都港區赤坂一帶，由於外型像葫蘆，又別稱「瓢簞池」（ひょうたん）。後因土地開發，經過幾次填地，到了明治時代已經完全看不到當初包括葵之岡瀑布的溜池，只能從地名如赤坂溜池町（現亦不存）、地鐵溜池山王站等去追溯古今行政區域變遷的概況。

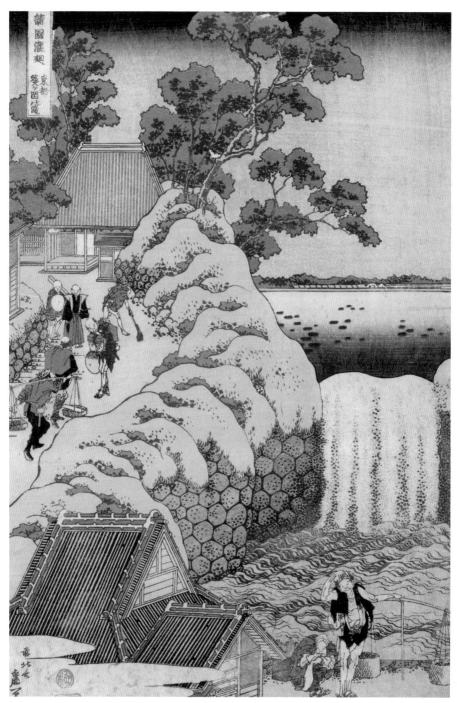

各地瀑布巡遊——木曾海道的小野瀑布

諸国滝廻り・木曾海道小野ノ瀑布

江戶時代有五條從江戶出發的主要道路，其中的中山道經由內陸到達京都，沿線經過木曾郡11個宿場（從現在的行政區域來看，橫跨了長野縣塩尻市到岐阜縣中津川市），這段路稱為「木曾街道」或「木曾海道」。小野瀑布就位於木曾郡上松宿，旅人經過自然都會到此處乘涼歇腳，久而久之便口耳相傳成了在地景點；同時因為鄰近活火山——御嶽山，也被當地的御嶽信仰者視為一處修行場所。

瀑布從畫面頂端垂直流下，兩旁陡峭的山壁雲霧繚繞，看起來就像自天上澆灌至人間，然而實際上瀑布落差僅約15公尺，在日本並不算特別高，繪師藉由構圖調整比例後，竟產生千尺高的錯覺，好不壯觀。前方的岩石上有一座供奉不動尊的小神龕，日本的瀑布常可以見到不動尊，除了護佑人們，據說信仰不動尊的人也會透過沖瀑布修煉「如如不動」的心性。

浮世小知識

木曾地區擁有豐富自然資源，江戶時代開發中山道至今，傳統建築也大都受到良好保護，優渥的歷史及地理條件讓這個地方以其獨特氛圍受到觀光客歡迎。而木曾郡也有所謂「八景」，將山水日月都囊括其中：德音寺晚鐘、駒岳夕照、御嶽暮雪、掛橋朝霞、寢覺夜雨、小野瀑布、風越晴嵐、橫川秋月。

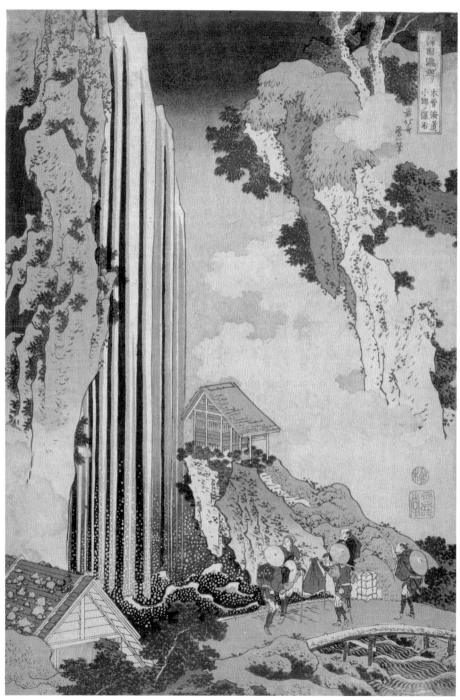

諸國名橋奇覽——摂州阿治川口天保山

諸国名橋奇覽
諸國名橋奇覽‧摂州阿治川口天保山

《諸國名橋奇覽》的繪製時間跟《各地瀑布巡遊》差不多，繪師走訪11座當時各具特色的橋樑，以其一貫作風，半寫實、半想像地完成這些帶有奇幻色彩、勾起人們旅遊憧憬的作品。

天保山是天保二年（一八三一年）幕府為了疏浚大阪的安治川，挖了河底泥沙在河口堆填而成的小山，緊鄰著大阪灣，既能作為港口、夜間為船隻指引方向，幕府在山上廣植櫻花和松樹，也讓天保山成為看海賞花的名勝。

整座山在同是藍色的天空與海洋包圍下，彷彿飄浮在空中的仙山，這是11件繪作系列中唯獨一件不以橋為主體去凸顯個別橋梁的特色，而採用鳥瞰全景讓橋融入四周景色，港邊停泊的屋船、錯落的村屋、絡繹不絕的遊人、茂盛的櫻花與松樹，黃、綠、藍、粉等各種顏色交織成一幅繽紛繁榮卻不雜亂的春景。

浮世小知識

天保山在江戶末期被移除部分山土用來興建砲台，隨著年久地質變化，近年僅剩約 4.5 公尺，曾蟬聯「日本第一矮山」許久，不過這個紀錄在 2011 年被宮城縣仙台市另一座人工填造的日和山打破，受到東日本震災影響，日和山的高度降低至 3 公尺，至於未來還會不會被超越則未可知。

諸國名橋奇覽──飛越邊境的吊橋

諸國名橋奇覽・飛越の堺つりはし

此作品描繪飛驒國（現岐阜縣北部一帶）和越中國（現富山縣）的邊界連接兩地山路的吊橋，這座橋簡陋地架設在險峻的山谷間，橋面長而窄，僅能勉強容納一人通行，且橋下深不見底。

兩名不確定是不是夫婦的男女狀似結束山裡的工作踏上歸途，男子背負沉重的木柴，步履被壓得有些吃力，女子幫忙擔了一些跟隨在後，手裡拿著飯盒。橋面十分緊繃，若不留心隨時可能墜入深淵，走在橋上的兩人卻毫無怯色，顯然對此習以為常。

儘管四周是以不同技法表現出雲霧裊繞和壯麗山色，遠方鳥群飛過，山頭還有兩隻悠然自得的鹿，本該是心曠神怡的畫面在與吊橋的險象環生對比之下，帶給人強大的心理反差。這樣的構圖展現了葛飾北齋創作時的膽大心細，卻也因為過於不真實，讓許多人認為這座橋是虛構出來的。

浮世小知識

　　飛驒、富山一帶以「北阿爾卑斯山」的飛驒山脈廣為人知，19 世紀末英國工程師威廉‧戈蘭德 (William Gowland，1842-1922) 登上飛驒山脈南部的槍岳，命名為「阿爾卑斯」（Japanese Alps）。有「日本現代登山運動之父」的英國傳教士沃爾特‧韋斯頓 (Walter Weston，1861-1940) 加上木曾山脈、赤石山脈，確定了日本阿爾卑斯的範圍，在日本大力推廣登山，也在故鄉出版著作《日本阿爾卑斯的登山與探險》(Mountaineering and Exploration in the Japanese Alps)。

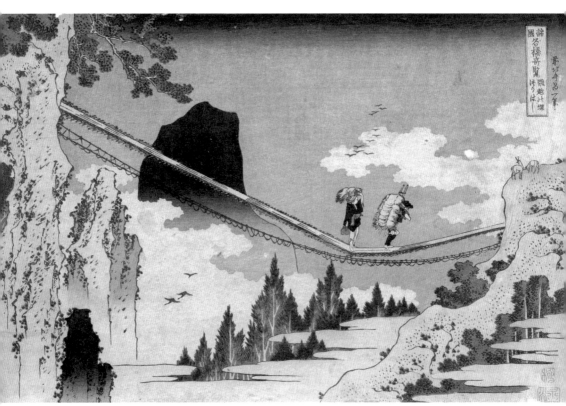

千繪之海——蚊針流河釣

葛飾北齋的名所繪既然有山、有瀑布、也有橋梁，自然也不會漏失以「水」為主題，《千繪之海》即畫了十處海洋與河川，每一件都使用不同技法來表現水流或洶湧或溫柔或靜止，叫人驚嘆水原來可以如此氣韻生動、變化萬千。不過這個系列並不只是單純的風景畫，繪師其實也藉著描繪漁民工作，展現勞動者向老天討飯吃的拚搏精神。

這件繪作並無指出明確位置，只能從附近杳無人煙猜測大約是在某個鄉村的河口。在用色和構圖上，營造出層次空間感，遠方水面和山巒的細節被省略，並利用山壁作為前景，有如攝影的淺景深效果，將垂釣中的漁民突顯出來：畫面中五位漁民動作鮮活，右下角的其中一位正抬起手來檢視戰果、一位彷彿看鏡頭般以正面入畫，體現的不只是繪師由關懷而生的入微觀察，還有他幽默的一面。

浮世小知識

　　「蚊針」有點類似現在所謂的飛蠅釣，利用羽毛、線或珠子等材料做出擬餌代替真正的肉餌來釣魚，常見於捕捉淡水流域以昆蟲為食的魚類，例如鱒魚、鮭魚等。不過飛蠅釣不像畫面中採垂釣的方式，而是利用釣線重量將餌拋出去吸引魚兒上鉤。

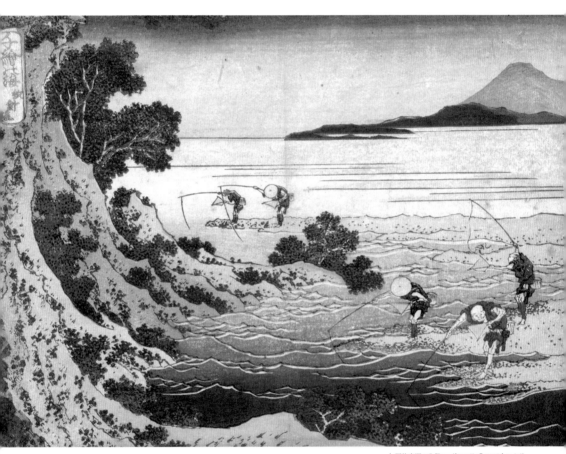

千繪之海——宮戶川長繩

千繪の海・宮戶川長繩

《宮戶川長繩》表現的是江戶隅田川的漁業風貌，宮戶川是隅田川的舊稱之一，隅田川擁有來自上游的豐富養分，江戶許多魚貨都源自於此。「長繩」可以類比為現代漁業技術的「延繩」，就是以一條很長的繩子為主繩，主繩上連結許多有吊鉤的分支繩，以此捕獲大量魚隻。

柳樹隨風搖曳，波光粼粼的河面上有船使用長繩、有的使用魚叉，岸邊還有一名垂釣者，漁夫們各自專注眼前的工作，整體節奏非常緩慢卻又不致毫無生氣。畫面大略可以用井字分割，河道與天空的比例呈現二比一，突顯了隅田川的寬闊，加上色調鋪陳由深到淺，透過視覺給人沉穩到豁然開朗的心境變化；而長繩船在其他漁船的最前方，船上漁夫恰恰在井字左下的交叉點上，主體突出之際又能與其他配角達成平衡，兩者之間相得益彰。

浮世小知識

　　畫中位置為現今東京江東區的新大橋一帶，後方有一排藍屋頂的白色建築，是幕府用來停放當時最大的戰艦「安宅丸」的船塢「御船藏」，但因難以維護，安宅丸在天和二年（1682 年）被拆除，目前當地僅存「御船藏跡碑」、「新大橋一丁目安宅丸由來碑」等遺跡記錄，往日榮光已不復見。

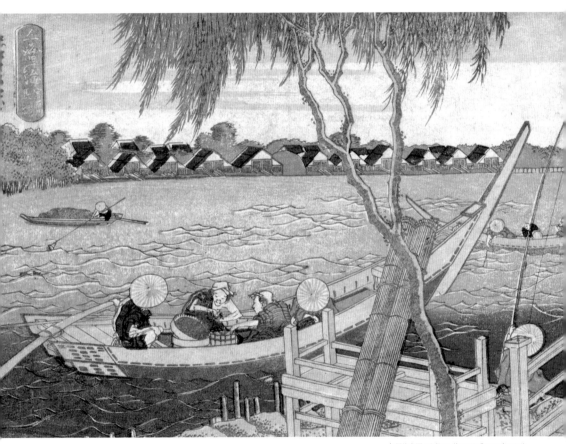

千繪之海——甲州火振

千絵の海——甲州火振

跟隨著葛飾北齋的腳步來到甲州——甲州是當時令制國之一「甲斐」的另一個稱呼，位置大約等同現在的山梨縣，當地人有一種很特別的捕魚方式，是在晚上進行。夜幕低垂，四個人涉足溪水裡，像是在找尋什麼東西，這是一種稱為「火振」或是「夜焚」、「夜振」的傳統捕魚方式，在夜晚利用火把讓水面光影掠動並將魚隻驅趕至網中或固定位置再以徒手捕撈。

漆黑夜空中數不清的星星閃爍，火光將溪流與四周照得通明，湍急溪水以多層如漩渦的曲線來描繪，呈現出帶有絲綢光澤的流動，而橘紅色火舌在上方竄動，更讓整幅畫面鮮活了起來。眾人赤裸著上身辛勤工作，細看筆觸可以充分感受到漁民的辛勞與奮鬥，看似隨筆質樸未多做修飾，卻流露出繪師最情意真摯的一面。

浮世小知識

隨著商業捕魚模式越來越多元，產量和便利度提高，像火振這樣的傳統漁法已日漸被取代，日本現今僅剩極少數地區仍保留為文化資產，或為當地帶來觀光價值。其中高知縣的四萬十川最為外界所知，其著名特產「鮎」（香魚）即利用火振捕獲。

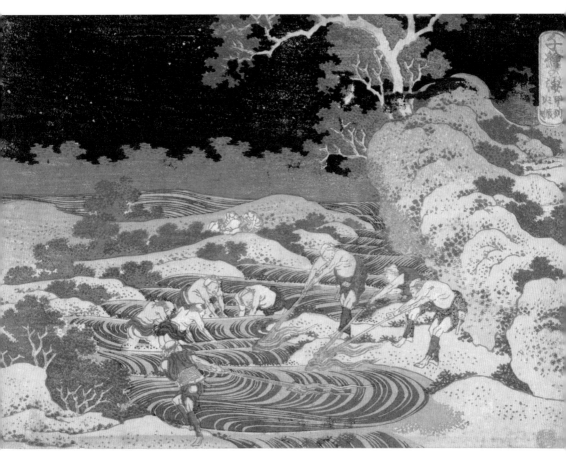

千繪之海──鬼怒川捕魚風景

千絵の海──絹川はちふせ

絹川又稱為衣川、鬼怒川，自栃木縣日光市發源，進入茨城縣與利根川匯合，光從名稱其實已經很難考究這件繪作所畫的確切位置在哪。河水中漁民們進行的是一種將魚趕進設置在水淺之處的竹籠後，蓋住再捕撈的漁法，各個神韻流暢細膩，就像繪師曾親自參與捕魚過程一樣。

整幅圖像由河水、沙丘、陸地、山和天空層層堆疊構成，並運用了藍黃、藍橘等對比色，但顯然色調明暗、色塊面積大小都經過仔細斟酌，才能形成既有層次卻又能兼顧平衡的畫面。漁民在陣陣襲來的潮水中穿梭、撈捕，充滿了陽剛與朝氣；沙丘頂端有位漁民獨自坐著，撐著頭一派悠閒，右後方一名行人牽著馬踽踽遠去；再更遠處是靜止不動的山巒。三者的動靜差異相比之下產生了截然不同的氛圍，生命力即由此展現。

浮世小知識

鬼怒川是眾所皆知的旅遊景點，雖說「鬼怒」二字相較於絹川、衣川等更晚才出現，但這三種稱呼其實都源自同樣的日文拼音「きぬがわ」(Kinugawa)。至於為什麼會有這麼兇猛的名字，除了因為這條河川的發源地叫鬼怒沼，也有一說是這條平時看來穩定的河，一旦洪水來臨，其狀兇猛就有如發怒的鬼怪般。

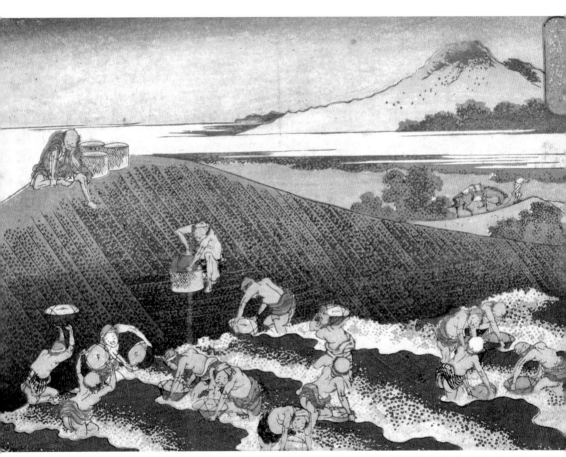

| 圖片來源：ColBase（https://colbase.nich.go.jp/）

北齋花鳥畫集——菊與虻

《北齋花鳥畫集》系列十件繪作展現葛飾北齋除了名所繪之外的繪畫才能，他以工整細膩而不失靈動的筆觸勾勒自然景象，捕捉花卉動或靜的一瞬間，和其他作品中的恣意率性又是截然不同。東方畫花卉表形也重寫意，傳達繪者視角與內心所思所想，因此布局更顯重要，透過大小、動靜、賓主等對比、位置鋪陳，營造畫外意境。

繪師的菊挺勁卻浪漫，幾種不同品種的菊花盡全力盛放著，其間點綴小小的花苞，生命力勃發於紙上；花葉的背面顯露出來，即使畫面已凝結在那一刹，仍可感受到微風撫過，讓花瓣、葉面與枝條彎曲成柔美的姿態。最大朵的花被安排單獨在最上方，其他小朵則三三兩兩陪襯在旁，疏密有致的安排賦予畫面一種節奏感，朝花叢飛來的虻栩栩如生，輕快富有動感，更成了這幅繪作的靈魂。

浮世小知識

　　葛飾北齋一生使用過不下三十個畫號，然而可以用最具代表性的六個來總結他繪畫生涯的六個時期，包括「北齋」和「為一」。為一是他 60 ～ 74 歲（1820-34）之間使用的畫號，包括前面介紹的《富嶽三十六景》、《各地瀑布巡遊》等名所繪和花鳥繪都是這個階段的作品，所以通常是「前北齋為一筆」、「北齋改為一筆」或「北齋為一筆」。

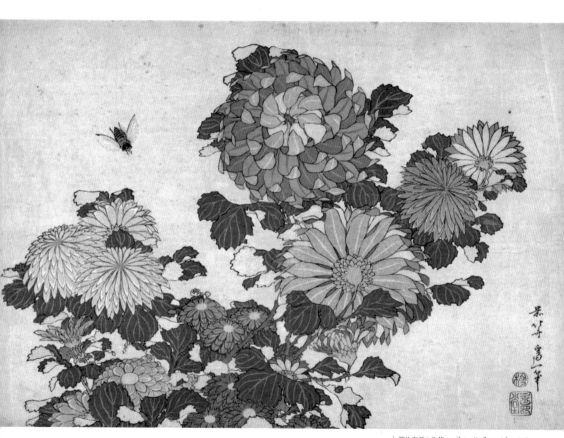

東洲齋寫樂

とうしゅうさい しゃらく

Toshusai Sharaku

● 生卒年不詳

他的身世與生平至今仍是個謎，但許多研究指向他可能是阿波國的能樂役者齋藤十郎兵衛。雖然繪畫生涯極短，但產出速度非常快，在一七九四～五年間（寬政六～七年）短短十個月內，創作了一百四十多幅作品，在版元蔦屋重三郎的慧眼下一炮而紅。他的作品絕大部分是役者繪，以誇張生動的表情及肢體語言深入人心：依風格和取材劇作大致可分為四個時期，其中又以前兩期最廣為人知。

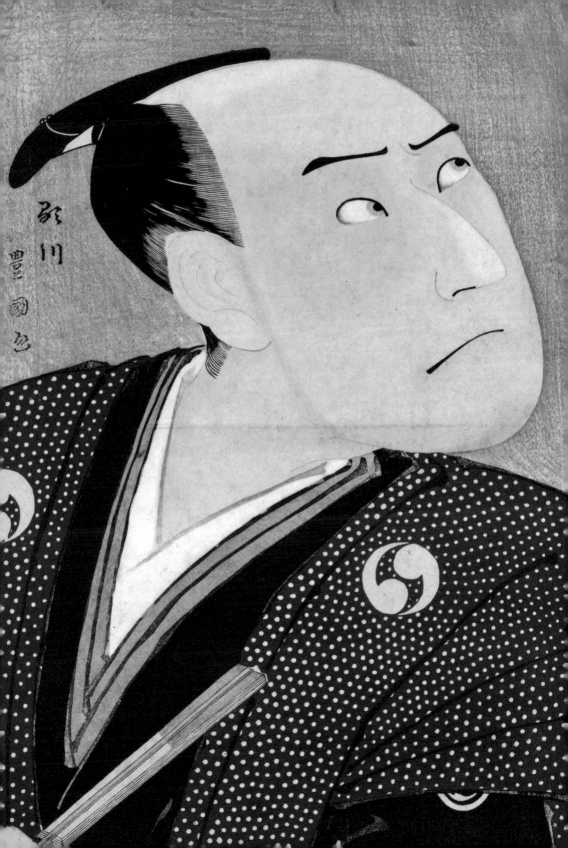

第三代大谷鬼次之江戶兵衛

三代目大谷鬼次の江戶兵衛

役者繪雖然不是東洲齋所創，然而他的大首役者繪因風格鮮明而最受矚目，他擅長用浮誇的手法描繪演員的容貌動作，強調角色性格或當下的情緒，這點有別於以往浮世繪多呈現典雅美好的一面。雖然不是人人都能接受這種似乎有些特異的表達方式，但不可否認，戲劇效果更加凸顯，也強化了演員及其角色留在人們心目中的印象。

這是蔦屋重三郎最早為其出版28件系列役者肖像當中的一件，畫的是由歌舞伎演員大谷鬼次第三代扮演的江戶兵衛，江戶兵衛是劇目《戀女房染分手綱》中的反派，在那場戲中，他的對手就是另一件繪作《市川男女藏之奴一平》。只見他的和服上有象徵大谷鬼次的「丸十鬼字」紋，月代頭上一頭蓬鬆亂髮，橫眉豎目，令人過目難忘的鷹勾鼻，緊抿著雙唇，從衣服間伸出不符正常比例的雙手，窮凶極惡地直瞪著一平，準備盜取其財物。

浮世小知識

　　《戀女房染分手綱》是1794年（寬政6年）夏季在江戶河原崎座公演的歌舞伎劇目，描寫留木家的家臣伊達與作及侍女重之井相戀產生的悲劇，而一平是伊達與作的部下。東洲齋寫樂當時為劇中八個角色繪製肖像，當中也包括兩位主角及惡人鷲塚八平次、重之井的父親竹村定之進。

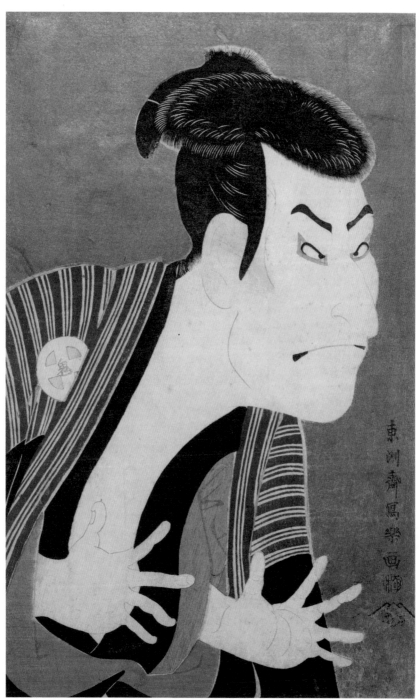

圖片來源：ColBase（https://colbase.nich.go.jp/）

第二代嵐龍藏之放貸人石部金吉

二代目嵐竜藏の金貸石部金吉

在喜多川歌麿之後，東洲齋寫樂可說是將雲母摺使用得最為淋漓盡致的人，尤其在這28件作品中他用了更稀有的黑雲母作背景，讓畫面散發隱隱的華麗，也讓主角更為突出。不過雲母在當時仍屬於奢侈品，引來頒發禁奢令的幕府注意，或許多少對他的繪畫生涯造成了影響。

石部金吉是嵐龍藏第二代在劇目《花菖蒲文禄曾我》中所飾演的角色，而「金貸」即現在所謂的放貸人。他穿著橘色越格子小袖，手臂上有象徵嵐龍藏的「子持分銅」定紋，露出的黑色衣襟在畫面中特別吸睛，有將視線導引到臉部的作用。他一雙充滿侵略性的眼睛張得特大，臉部肌肉牽動擠出了法令紋，伸出左手撩起袖子，一副再不還錢就要揍人的凶狠模樣，充分展現放貸人為了收債不擇手段的意圖，緊張的情勢一觸即發。

浮世小知識

日本人命名有時會出現諧音哏或意有所指，稱為「擬人名」，譬如「忠兵衛」代表老鼠、「骨皮筋右衛門」指很瘦的人、「助平」指好色之人等等。有趣的是，石部金吉這個名字本來指的是道德感重、不受金錢或女色影響，但為人太過嚴肅，就像石頭和金子一樣的人，和畫中角色的人設卻差異頗大。

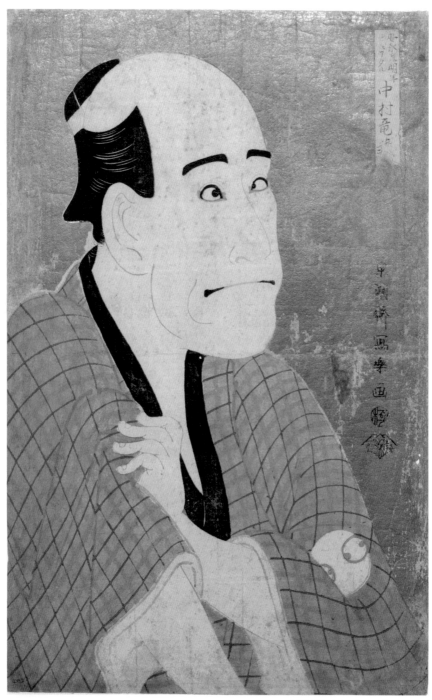

055

松本米三郎扮演的化粧坂少將

松本米三郎の化粧坂の少将実はしのぶ

忍（しのぶ）為畫中女性的本名，意思是指由演員松本米三郎扮演化粧坂的少將，但她的真實身分是忍。為什麼會這麼複雜呢？這源自一齣在江戶桐座公演的劇目《敵討乘合話》，主角就是這位忍與她的姊姊宮城野，她們的父親松下造酒之進遭奸人志賀大七所害，最終在肴屋五郎兵衛的幫助之下，報了殺父之仇。

當中忍一度委身成為遊女，穿著棗紅色鹿子絞麻葉紋和服，掛著淺淺笑意的她看起來溫柔可人，實際上眉宇間透露出堅毅，眼神銳利，顯示她時時將復仇大任放在心上。

肩上顯眼的三葉銀杏米字紋提醒大家：她是化粧坂的少將，也是松本米三郎；梳起整齊華麗的髮髻，拿著煙管的纖指秀氣而優雅，從陽剛的臉部輪廓、濃眉大鼻，仍看得出女裝底下是不折不扣的男兒身，這種不刻意美化「女形」的手法，也是其特有風格。

浮世小知識

江戶時代的歌舞伎曾經有過女性演員，但因時有傷害風化的情事傳出，1629年（寬永6年）幕府以整肅風氣為由禁止女性演出，爾後便出現由成年男性扮演稱之為「女形」的女性角色，他們在舞台上的舉手投足甚至能做到比女性更溫柔嫵媚，像前面介紹過的岩井半四郎、以「鷺娘」一角名聞遐邇的大師坂東玉三郎等都是著名的女形演員。

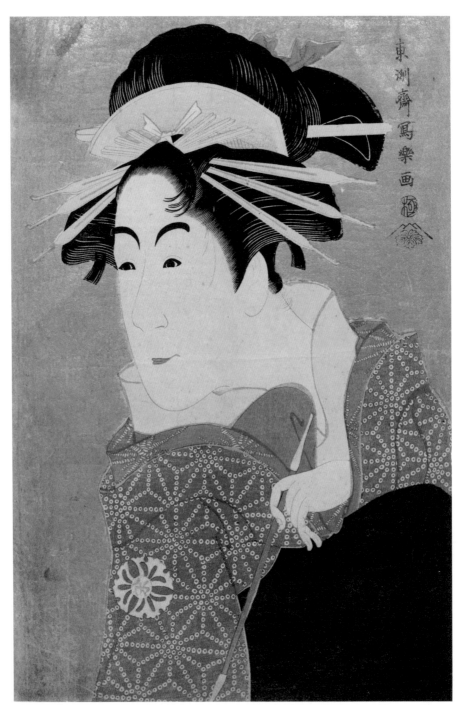

三世佐野川市松之祇園町白人游女

這名女子出現在劇目《花菖蒲文祿曾我》第五幕，她是祇園町一間茶屋的遊女。在江戶時代，京都祇園和大阪曾根崎等遊廓不受公家認可的遊女被稱為「白人」，類似現代所稱的私娼。東洲齋寫樂還有另一件描繪她與另一位由市川富右衛門飾演的蟹坂藤馬一起的雙人肖像。

和服的衣襟和袖口都有代表紋樣「市松格子」，以及袖子上的「丸形同字紋」，自江戶時代中期的初代佐野川市松的象徵。這件繪作依然可以看到繪師刻意不隱藏的男性特徵，整體比例也給人一種違和感，像是過分上抬像狐狸般的眼角、高挺的鼻梁、拉長的五官間距、幾乎不見的頸項。這種充滿繪師個人風格的畫風，固然為他帶來了高知名度，卻也有不少演員認為自己的形象被「醜化」而感到不滿。

浮世小知識

役者繪中許多女形演員前額都有一塊紫色（偶有其他顏色）的布，這塊布料稱為「野郎帽子」，因為大多是紫色縮緬布製成，又稱為「紫帽子」。在禁止女性出演歌舞伎的一段時間過後，幕府也禁止了若眾歌舞伎演員（若眾在江戶時代指的是尚未舉行成年禮的少年），換言之，一般男演員扮演女角時就得露出他們的「月代」頭（若眾是不用剃瀏海的），因此才想出這種方法來遮掩。

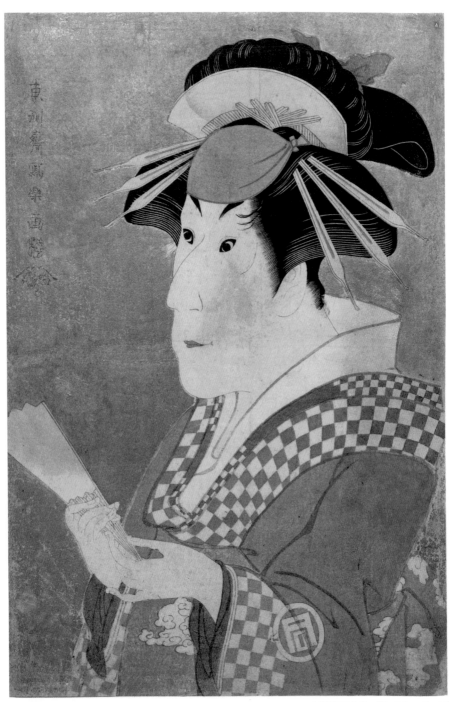

三世澤村宗十郎所飾演的大岸藏人

三世澤村宗十郎在歷史上是以儀表不俗出名的演員，因為身材高大、相貌堂堂，經常演出正直而溫和的角色，像是《忠臣藏》裡為主人復仇的義士大星由良之助一角，因此在當時非常受群眾歡迎，東洲齋寫樂也曾經為他畫過好幾張作品。

大岸藏人在《花菖蒲文祿曾我》中的角色為龜山城主桃井的家臣，基於同情而協助男主角復仇，而這一件繪作出自第五幕大岸藏人在祇園町茶室和大反派藤川水右衛門下棋的場景。在黑雲母背景及沒有任何花紋的深茶色和服襯托下，他更顯得穩重而有威嚴，還好手中草綠色的觀世水紋扇子讓幾近沉悶的畫面活潑了起來；繪師不僅描繪出他的特徵，像是厚實的手、略為有肉的下巴，以及顯然是剛剃完、還帶點灰色的頭皮和鬍渣，我們也能從他正襟危坐，炯炯有神、像是在思考什麼的目光，感受到這個角色正直且冷靜的性格。

浮世小知識

　　《花菖蒲文祿曾我》的劇情是由真實事件改編，源自發生在 1701 年（元祿 14 年）的「龜山仇討」，描述石井兄弟於父親被害二十多年後終於在伊勢國的龜山城找到仇人並得以雪恨。後來當地為此事立了遺跡碑，這齣悲劇也多次以包括《勢州龜山敵討》、《靈驗龜山鉾》等歌舞伎劇目呈現。

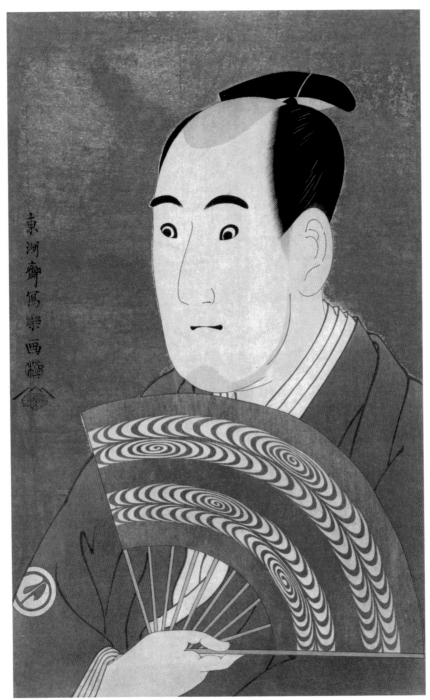

二世瀨川富三郎所飾演的大岸藏人之妻

東洲齋寫樂總共為《花菖蒲文祿曾我》畫了11幅人物肖像，當中除了大岸藏人，還包括了他的妻子宿木（やどり木）。在這一幕，她梳著高高的丸髻，塗白的面孔神色內斂、看不出任何情緒；紅色小袖上面繡滿各色菊花紋樣的黑色打掛，雍容卻不高調，展現她武家夫人的貴族風範。此外，打掛在江戶時代流行至高階遊女乃至成為富人的結婚禮服之前，本屬於武家女性禦寒用的正裝，由此可以判斷她當時是處在一個正式場合。

臉型瘦削、鼻子尖挺、下顎骨稜角分明的二世瀨川富三郎，從現在的審美角度來看，可能給人難以親近的印象，但在當時，他是以扮演年輕女性的「娘役」和扮演高級遊女的「傾城役」出名的女形演員。

浮世小知識

「結綿」（日文稱為「真綿」）原本是一種用幾縷蠶絲捆綁而成，作為獻供神靈或是婚禮的儀式用品，有吉祥慶瑞的象徵，後來演變成家紋之一。此定紋曾因為二世瀨川菊之丞的緣故，在女性間大受歡迎，因為瀨川菊之丞身為女形役者實在太美，他的髮型、腰帶打結法、梳子款式、服飾色彩都成為當時的流行指標。

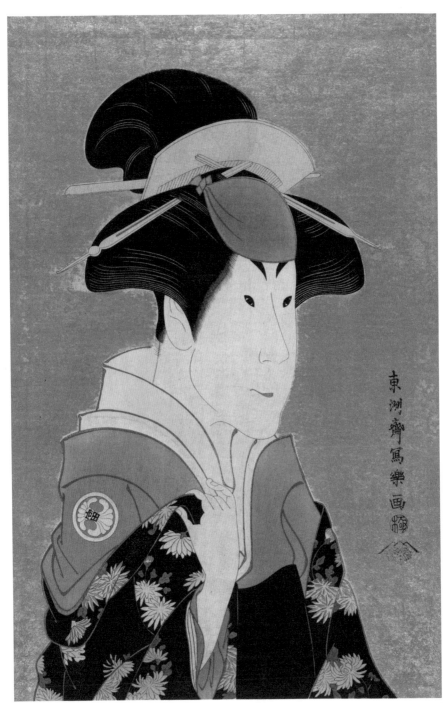

東洲齋寫樂画牌

四世松本幸四郎扮演的新口村孫右衛門與中山富三郎扮演的梅川

四世松本幸四郎の新口村孫右衛門 中山富三郎の梅川

東洲齋寫樂畫的役者全身肖像與他的大首繪同樣迷人，以其特有風格為基礎，既捕捉了戲中人物的細微神情，動作表現的逼真程度和力道也更強，因此就算是相隔數百年，仍能帶給人深刻的臨場感。

這幅繪作是劇目《冥途信使》（冥途の飛脚）第三段的場景。飛腳是遞送文件、信件的人，指的是男主角忠兵衛的職業，而劇名的「冥途」二字，則暗示了這份職業帶來的危機，甚至邁向死亡。

圖中女主角遊女梅川正用懷紙拈成紙繩，為忠兵衛的生父孫右衛門修理草鞋的帶子。新口村是忠兵衛的家鄉，因為他犯下的錯，兩人隱姓埋名逃回去，被梅川遇見陷入泥濘的孫右衛門，雖然兩人素未謀面，孫右衛門意識到眼前這個陌生女子就是讓兒子甘心犯罪的人，便藉著交談向藏身的兒子講出心裡話。一個溫柔笑著，一個表情嚴肅又有些許複雜，內心各有所思的模樣讓觀者的情緒也不禁隨之波動。

浮世小知識

《冥途信使》描述經營飛腳屋的第二代養子忠兵衛與遊女梅川相愛而荒廢事業，甚至挪用友人的匯款。友人得知後到遊女屋道出真相，反讓忠兵衛認為受辱，一氣之下用原本要送去武士宅邸的錢還債，為梅川贖身並帶她出逃，但最終仍難逃追捕。本劇屬歌舞伎的「社會劇」（世話物），相對於圍繞在武家、貴族等的「歷史劇」（時代物），取材多來自市井小民。

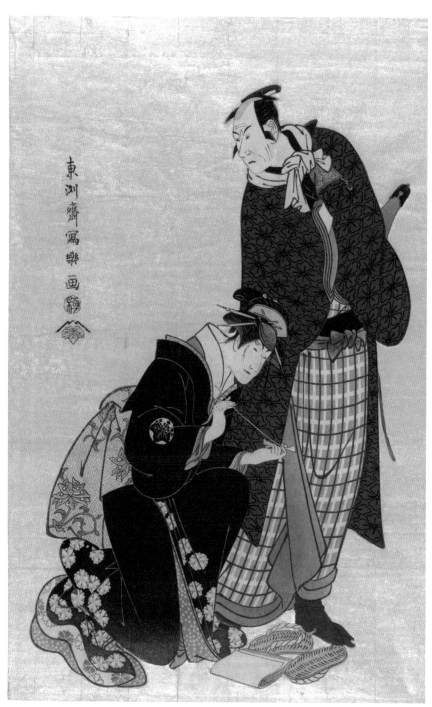

二世澤村淀五郎飾演的川連法眼與坂東善次飾演的鬼佐渡坊

二世沢村淀五郎の川つら法眼 坂東善次の鬼佐渡坊

川連法眼與鬼佐渡坊都是《義經千本櫻》劇目第四段的角色，這齣歷史劇大致講述平安時代末期「源平合戰」一役後，戰功輝煌的源義經受到兄長源賴朝猜忌、追殺而逃亡，以及與平氏遺族的糾葛。在這場戲中，源義經一行人逃到吉野山尋求川連法眼的庇護，法眼與底下一眾僧人商議，當中卻有僧人橫川覺範想暗中殺了源義經復仇，而鬼佐渡坊是覺範手下的僧人。

從造型及衣服上的定紋可以辨識兩人的身分：川連法眼一頭長髮、衣襟旁不經意露出了寫著「淀」字的圓形字紋；鬼佐渡坊雖是光頭卻留了長長的鬢髮，袖子上是坂東善次的鶴菱紋。兩人眼神凌厲，一人微微張口，彷彿在說些什麼，一人卻緊閉雙唇、面部肌肉緊繃；他們之間的距離、高低位置差以及肢體動作都讓畫面充滿張力，傳達出緊張的氣氛。

淨世小知識

「源平合戰」又稱「治承壽永之亂」，是日本史上發生在 1180 ～ 1185 年之間的一次內戰，由於平氏政權興起期間及統治模式深化了他們與政敵、其他貴族間的矛盾，爆發多次武力起事，最終由源氏獲勝。此次戰役導致平安時代結束，鎌倉時代取而代之，也開創了長達近 700 年的幕府制度。

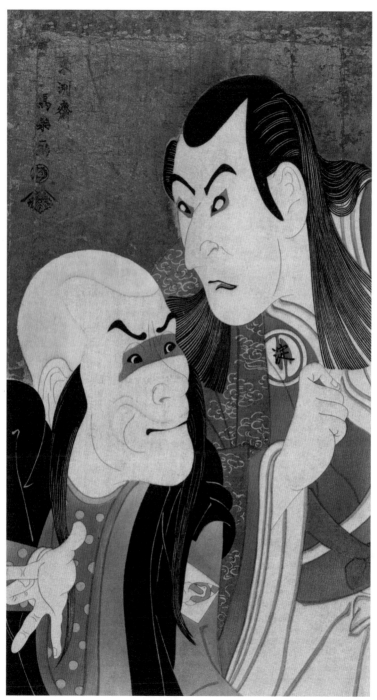

第三代澤村宗十郎飾演的名護屋山三與
第三代瀨川菊之丞飾演的游女葛城

三代目沢村宗十郎の名護屋山三と三代目瀨川菊之丞の傾城かつらぎ

這幅取材自劇目《傾城的三把傘》（けいせい三本傘）的雙人肖像看起來十分甜蜜，瀨川菊之丞飾演的游女葛城，雙手交握拿著煙管，單腳跪坐依偎在澤村宗十郎飾演的名護屋山三身旁，而名護屋山三含情脈脈地低頭望著她。這是東洲齋寫樂第二期的創作，背景除了從黑雲母改用白雲母之外，還以全身像為主，特別是雙人像的構圖，人物位置搭配動作一高一低，讓畫面不再死板，給人耳目一新的感受。

他們兩人在服裝搭配也非常巧妙，澤村宗十郎的衣服上是集合了分銅（即古代的砝碼）、寶卷、七寶、丁子（貴重香料）等各種寶物的「珍寶紋」（宝尽くし），並繫了龜甲紋腰帶；瀨川菊之丞黑打掛裡的紅色小袖底紋是由分銅以不同角度排列、相續不斷的「分銅紋」（分銅繫ぎ），上面還有鶴的紋樣。這些都意謂著福澤綿延、長壽吉祥，表面上看起來一點交集都沒有，事實上還真有點類似現代的情侶裝。

 浮世小知識

　　歌舞伎角色分類很細，除了基本的男女老幼，會依身分或功能再做區分，比如「傾城」出自詩詞「一顧傾人城，再顧傾人國」，傳到日本後演變成游女代稱，並成為歌舞伎女形角色之一。其他尚有「赤姬」（公主）、「町娘」（市井年輕女孩）、「世話女房」（能幹妻子）等。

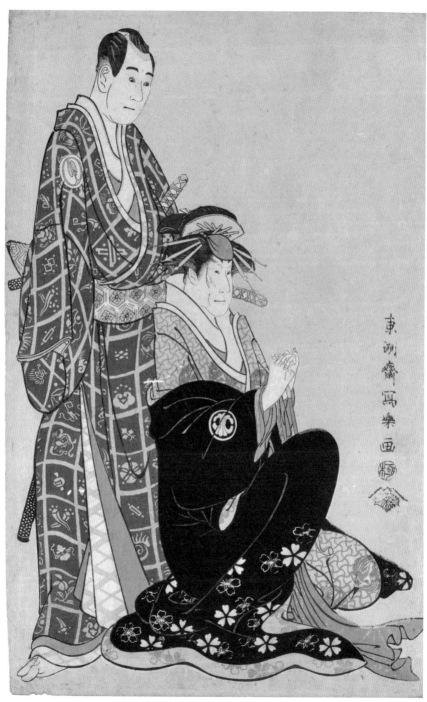

中島和田右衛門飾演的遊客與中村此藏飾演的遊船業者

中島和田右衛門のぼうだら長左衛門と中村此藏の船宿かな川やの権

他們一胖一瘦，胖者衣襟敞開，露出胸脯和肚腩，肩上的手拭巾有中村此藏的車紋，滿是橫肉的圓臉上寫著不耐；瘦者雙手舉在胸前，露出袖口象徵中島和田右衛門的「細輪二階笠」紋，緊張的神情則因為他的臉部特徵，如鷹勾鼻、突出的顴骨顯得更加戲劇化。兩人身上的草綠色大格紋和朱紅色細條紋形成顏色與視覺效果的明顯對比，也強化他倆一馳一繃的反差，反倒給人一種小說中胖瘦頭陀那樣的滑稽感。

其實兩人並非當時紅極一時的知名演員，在《敵討乘合話》中，遊客長左衛門以及為他提燈引路的船夫權也不算是劇情線中的重要角色，不過東洲齋寫樂依然為他們繪製了這幅作品，這點與以往役者繪喜歡宣傳人氣演員或角色有很大的不同。雖然原因已無從考究，但可由此看出，以其勇於在畫風挑戰傳統，取材時著眼的重點勢必也有獨到之處。

浮世小知識

歌舞伎的男性角色稱為「立役」，不過狹義的「立役」是相對於反派「敵役」而言，特別指扮演「好人」的男性角色，這當中又可以分為豪氣勇武的「荒事」、高貴優雅的「和事」、深思熟慮富正義感的「實事」等；敵役當中則有企圖造反的壞蛋「實惡」、作惡多端的美男子「色惡」、大權在握的反派「公家惡」等不同角色。

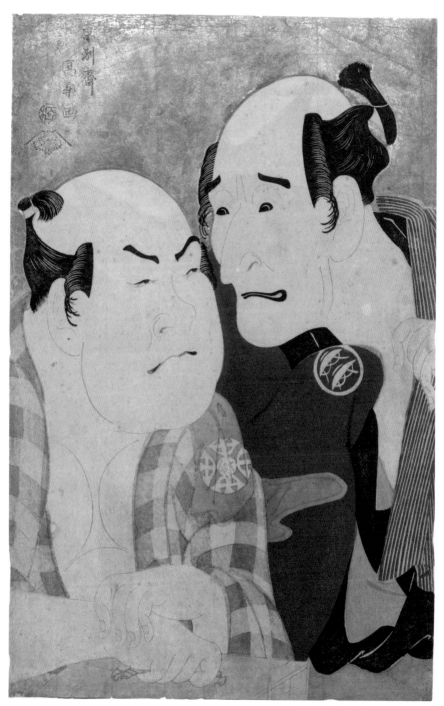

三世坂田半五郎扮演的子育觀音坊與
三世市川八百藏扮演的不破伴左衛門

同樣是劇目《傾城的三把傘》的演員肖像，兩個大男人湊在一起，散發出一種粗獷氣息。飾演子育觀音坊的是擅長扮演敵役中最為凶惡殘酷的「實惡」角色的三世坂田半五郎，只見他瞪大雙眼，褪去上半身和服並露出裡面有丸形並排箭尾紋的襦絆（穿在和服內的襯衣），而且衣襟大敞，流裡流氣的模樣儼然就是欺凌人的小混混。

而不破伴左衛門的原型是安土桃山時代（一五六八-一六〇三）武將豐臣秀次身邊的近侍不破萬作，由演出「和實」（結合和事與實事兩種特質的角色）見長的三世市川八百藏飾演，身穿雲紋與紗綾紋相間、有三升八字紋的肩衣袴，帥氣地拄著劍向左微傾半跪坐在地上。絢麗複雜的服裝花色對照子育觀音坊的樸素，讓不破伴左衛門成為畫面亮點，透過繪師精心安排兩人的位置和動作，角色之間的差異瞬間鮮明了起來。

浮世小知識

日本古裝劇中，可以看到武士們穿著寬肩背心「肩衣」搭配同色長褲「袴」，這種漢字寫作「裃」的服裝由早期武家正裝簡化而來，由於當時的寬袖裙裝對常常需要戰鬥的武士來說過於不便，便將袖子拆掉穿在小袖外。而用鯨鬚將肩部誇張地向兩旁延伸、有皺褶，看起來頗有氣勢的設計則是到了江戶時代才出現並確立為正式禮服。

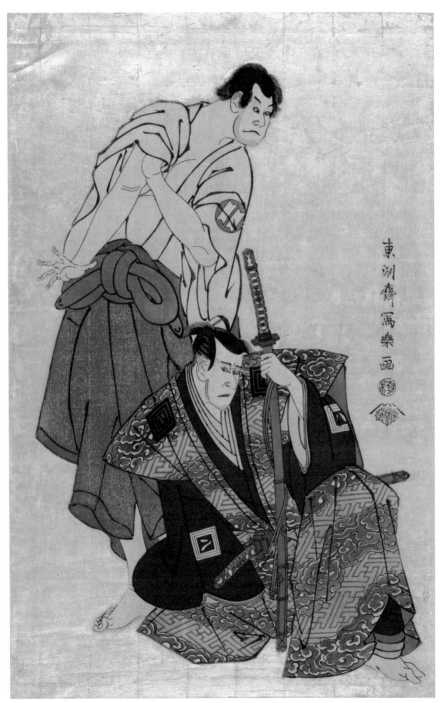

歌川廣重

うたがわ ひろしげ

Utagawa Hiroshige

● 1797～1858

歌川廣重本姓安藤，出生於江戶，父親是幕府消防隊的成員之一。年少就喜歡畫畫的他拜在歌川豐國門下，早期也跟著畫了一些美人繪及役者繪，但讓他憑著名所繪一鳴驚人的是在一八三一年、與葛飾北齋《富嶽三十六景》同年發表的《東都名所》系列，為隨著大師相繼離世而日漸無力的畫壇注入了新的風氣。其後，《東海道五十三次》、《名所江戶百景》等作品的出版，更奠定了其為風景畫大師的地位。

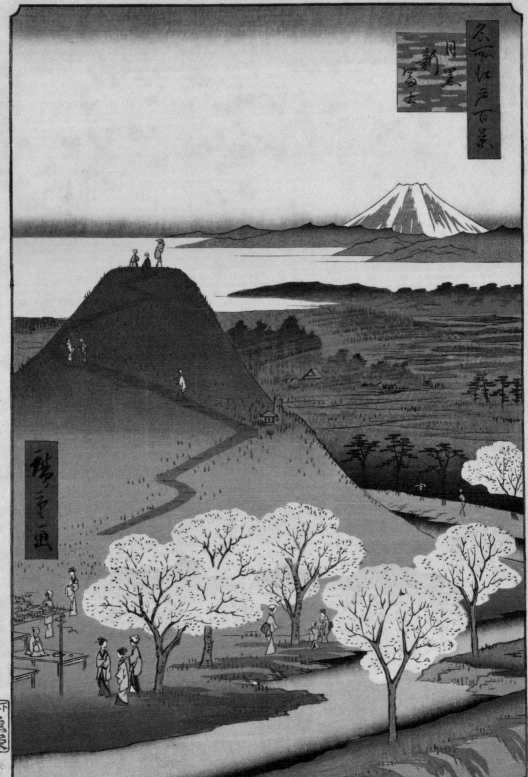

六十余州名所圖會——出羽 最上川月山遠望

六十余州名所図会——出羽 最上川月山遠望

流經山形縣的最上川，因為流量大、流速快，與山梨縣的富士川、熊本縣的球磨川被合稱為「日本三急流」，在鐵路開通之前，一直擔任流域內各區域輸送米、紅花、茶、魚等物資，甚至運往其他地區的重要管道。這件繪作從高處俯瞰，描繪了最上川其中一段的河谷景色，沿岸有小聚落，還可以眺望遠處同樣坐落於山形縣的月山。

河面上載貨的帆船往來頻繁，也不乏漁船在此作業，黃色船帆的大小對比帶出空間感，在整體呈現冷色調的畫面中形成明快律動，由近而遠將觀看者的視線引導至後方的月山。月山屬於「出羽三山」之一，自古以來也是山岳信仰重要的聖地，繪師取景時將山峰安排在中軸線上，藉由對稱構圖展現出沉穩氣氛，在橘色霞光映照之下，將這座山烘托得無比神聖。

淨世小知識

目前最上川當中一段「最上峽」被納入山形縣立自然公園的範圍，其中最有名的觀光行程當屬「芭蕉航線」（芭蕉ライン），搭乘遊船飽覽沿途風光。倒不是當地種了芭蕉才取這號名稱，而是江戶時代著名俳人松尾芭蕉曾經造訪過最上川，並留下俳句吟詠此處的五月雨，這條航線即載著旅客身歷其境，感受文人風雅。

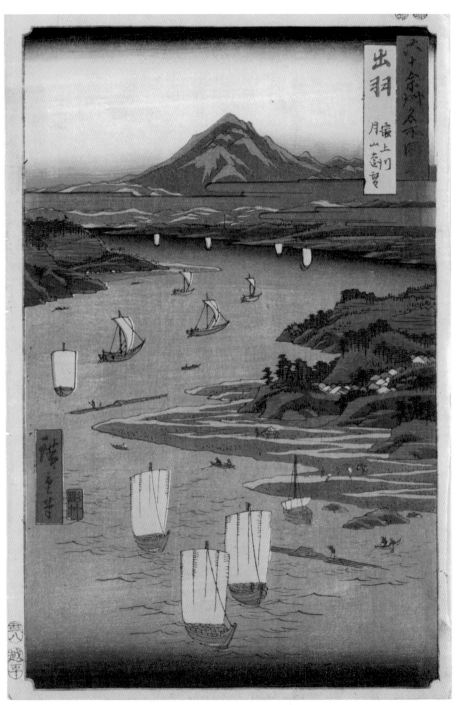

六十余州名所圖會——但馬 岩井谷 窟観音

六十余州名所図会——但馬 岩井谷 窟観音

但馬國的範圍大約是現今的兵庫縣北部地區，從兵庫縣朝來市的新井站出發，就可以前往這座據說古墳時代（西元三世紀～七世紀）就存在的山中古剎鷲原寺，而建於岩壁上的窟観音現稱「岩屋観音」，屬於鷲原寺的奧院（日本寺廟、神社等供奉開山祖師之處，通常位於建築後方或幽深的石窟），沿著一旁的溪谷還需要再往上走約一公里才能到達，裡面供有大日如來、十一面観音等石像。

歌川廣重的作品富有詩意，雲霧繚繞、靜止的松樹和潺潺溪流等自然景象，為畫面注入極緩慢的時間感，依著陡峭岩壁而建的鷲原寺看起來就更加遺世獨立；為了增加繪作的裝飾性，採用紅、紫、藍等鮮豔的顏色進行漸層暈染，讓寫實的風景畫因而帶有些許脫離現實的美感，恍如來到世外桃源。

浮世小知識

兵庫縣朝來市的歷史非常悠久，可以看到不同時期留下的文化遺產，除了包括鷲原寺的多處古墳時代遺跡，還有建於中世紀、因江戶幕府的一國一城政策，至今僅殘存部分建物的竹田城。除此之外，因為境內有盛產銀礦的生野銀山，這座小山城長達數百年來都由當權者直接管轄。

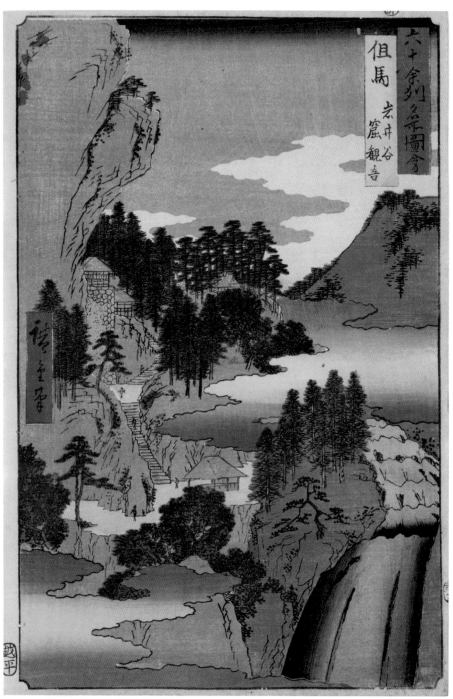

六十余州名所圖會——飛驒

籠渡

看到這件繪作應該不陌生，很容易聯想到葛飾北齋的《諸國名橋奇覽——飛越邊境的吊橋》（見 P.118），同樣是以飛驒國與越中國之間的崇山峻嶺為背景，但兩者構圖的差異，讓傳達出來的意趣大相逕庭。《六十余州名所圖會》採縱向取景，藉有限的寬度來凸顯山勢險峻，河流從幾近垂直的狹窄山谷間穿過，河道旁岩石經年累月飽經沖刷切蝕出稜角，看起來格外湍急，令人不禁為渡河者捏了把冷汗。

畫面中的「籠渡」，是透過簡易的繩索裝置運送人與物資，串聯起連橋梁都難以架設的兩端。當時越中國富山灣的水產、鹽等都需經飛驒街道運往內陸，位於飛驒街道上的此處，對許多旅人而言是相當艱難的一處關口。河谷兩邊都有供人稍事休憩的茶屋與等待過河的人，工作人員拽著繩索拖曳吊籠，繁忙景象與葛飾繪作中的悠然有微妙的反差。

浮世小知識

飛驒街道之所以會如此繁忙，最主要的原因是由於富山灣盛產鮮美的海味，由於地理環境特殊，加上洋流交會，富山灣的海鮮種類豐饒，特別是冬季洄游至此的鰤魚以肉質口感優秀聞名全國。但早期交通不便、也沒有冷凍技術，不靠海的地區只能通過陸路獲得這些食材，而運送鰤魚會經過的飛驒街道也就有了「鰤街道」的暱稱。

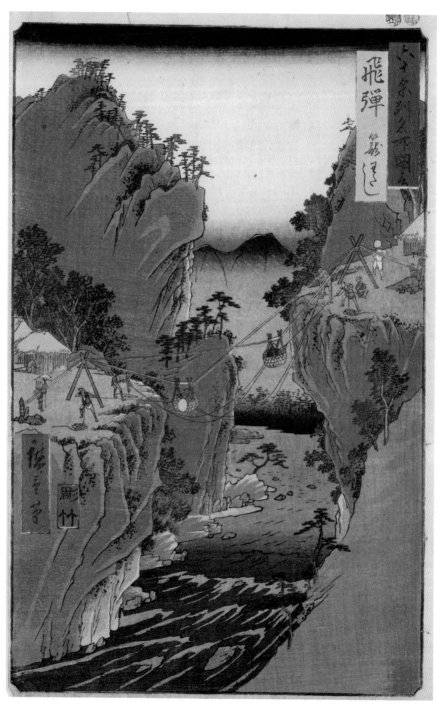

名所江戶百景──羽田之渡辯天之社

名所江戶百景──はねたのわたし弁天の社

「羽田之渡」指的是多摩川河口、位在當時東海道途中的「羽田渡口」，輸送來往於江戶和川崎宿（即現今神奈川縣川崎市）的旅人與貨物，以及江戶周邊的漁獲，畫面中寥寥數艘漁船行駛在水面上，把波光渺渺的多摩川襯托得浩瀚開闊；坐落於沙洲上的玉川弁財天隱沒在松林間，後來因為土地徵收，現在已遷離作品中看到的位置。

繪師多次以「藏」的手法構圖，有別於大眾既定印象中風景畫就應該要一覽無遺，表達出一種內斂之美。他從自己的視角出發，船夫就近在身邊，精實的小腿和搖動木槳的雙手順勢成為前景，雖說遮蔽了視野，看起來特別突兀，卻帶給觀看者彷彿就在船上的臨場感；畫面被船板、纜繩、手腳和槳像畫框一樣切割成數個幾何塊狀，形成框架中的框架，視線範圍受到侷限，反而增加了想像空間。

浮世小知識

　　「弁財天」中文寫作「辯才天」，最早源自印度教信仰，後來隨著佛教傳入中國，成為二十四尊天中掌管音樂、口才和智慧的女神，到了日本，她與同樣來自印度的大黑天、毘沙門天；日本傳統神祇惠比壽；中國的布袋尊、福祿壽及壽老人被組合成為日本民間信仰中可以帶來幸福與好運的七福神。

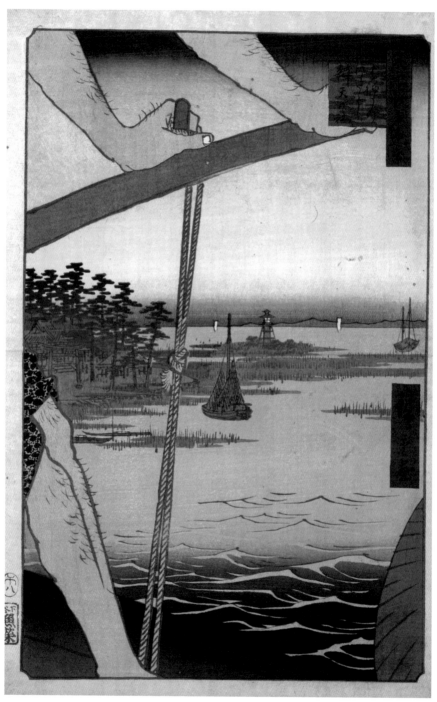

名所江戶百景──大傳馬町吳服店

名所江戶百景──大伝馬町ごふく店

這間外牆掛滿紅藍相間、印有丸形大字商標的布簾，看起來很是氣派的就是一七四三年在江戶日本橋大傳馬町三丁目開張，營業了一百六十多年的吳服店「大丸屋」，精緻木招牌完美地貼合畫面左緣，上頭除了商號和大大的「吳服太物類」（「太物」是指相對於絹織的「吳服」而言，以棉麻等粗纖維製成的和服），也寫明收費方式，透過浮世繪曝光商店資訊以達宣傳效果。

右邊一列男性身穿武士禮服，高舉掛有幣串、扇子、彩帶和女性頭髮（古代有進行大型建築工程前活埋少女獻祭的習俗，後來便用頭髮及梳子等用品取代）等的木杖及「破魔矢」（日本傳統祈福用品），是由建築木工帶領的「棟梁送回」（棟梁送り）隊伍，建築骨架完成之前會舉行「上梁儀式」（上棟式），在家裡設宴替工匠們慶賀，也藉此驅邪並祈求建築落成後的平安順利。

浮世小知識

　　畫中招牌寫的收費方式為「現金掛け値なし」，意味著當場以現場標價支付現金。看似再平常不過的交易方式，在和服業卻是創舉，因為早期習慣採取顧客在店鋪下訂或商家上門銷售，售出後固定時間結款的模式，而常常導致呆帳或資金周轉不順。大約在元祿年間（1688-1704），吳服店三井越後屋率先廢除原有方式，才改善了這種情況。

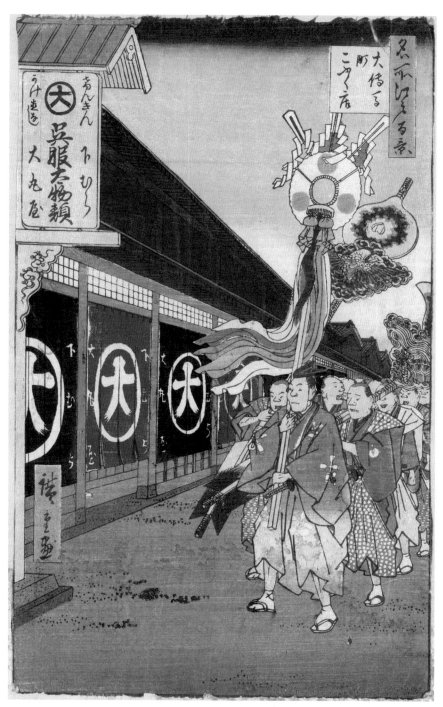

此幅是歌川廣重最為世人推崇的名作之一，他用非常簡單的元素，交織成一幅豐富而有意境的繪作。大橋建於一六九三年（元祿六年），是江東區新大橋的前身，橫跨隅田川兩岸，與其他橋樑為江戶人民帶來了便捷的交通；對岸因大雨一片朦朧，僅能隱約看出幕府停放安宅丸等戰艦的御船藏輪廓。橋上穿著高齒木屐並撩起衣襬的女性、戴斗笠的武士、擠在傘裡的三人以及披著蓑衣划小舟的漁翁，他們各自往不同方向，除了可以看出繪師觀察細膩，也展現出江戶這個大城市的多元樣貌。

這件畫作最巧妙的地方在於「雨」，繪師用兩層不同角度的平行線來表現雨勢紛亂，上百根細極欲斷的雨絲全賴雕師的穩定與摺師刷色的細心；上空密布的烏雲則是靠摺師在木版上加水暈染成，因為沒辦法靠記號（見當）定位，只能憑感覺，所以每一版的烏雲位置和形狀都不盡相同。

浮世小知識

當浮世繪受西方繪畫潛移默化的同時，西方藝術家也正在被想像力豐沛、表現手法截然不同的浮世繪所衝擊，而梵谷說是頭號粉絲一點也不為過，他到巴黎發現了浮世繪的奧妙，不僅收藏且臨摹繪作，光是歌川廣重他就臨摹過《龜戶梅屋舖》及《大橋安宅的驟雨》兩件，並將浮世繪的元素運用在自己的作品中。

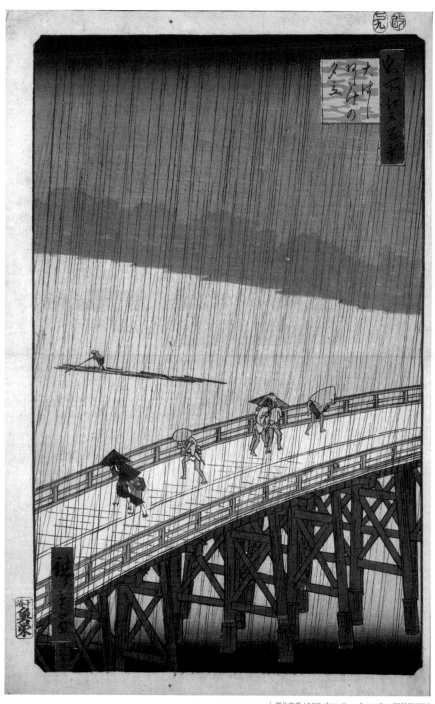

名所江戶百景——淺草田甫酉之日的祭禮

名所江戶百景——淺草田甫酉の町詣

每年十一月淺草的鷲神社都會舉辦「酉之市」，屆時周邊都會熱鬧非凡，但在這幅繪作中完全看不出祭典的歡快氣氛，反而透露出淡淡的哀愁。只能隔著房間的木格窗看著外頭的城鎮與富士山，這裡其實是吉原遊女屋的二樓，一隻白貓坐在窗台上觀望，高舉著熊手的遊行隊伍穿過阡陌，隨著天色漸暗而黯淡無光。

榻榻米上擱著一排熊手造型的髮簪，不知道是來自顧客的贈禮、還是為了祈求生意興隆，然而若是能有更好的選擇，又有哪個女孩是自願來到遊廓這個花花世界的呢？表面上，繪師描繪的是這個時節江戶地區頗負盛名的活動，然而這道木格窗就像是禁錮遊女的牢籠，縱使窗外的景色再美，恐怕都比不上她們對自由的嚮往：暮色歸雁除了表示「夜見世」（夜間營業的妓院）即將開始營業，似乎也象徵遊女歸途遙遙的無奈。

 浮世小知識

　　「酉之市」的起源可追溯到《古事記》和《日本書紀》等史書記載的傳說人物——有「日本武尊」之稱的小碓命，一次征討勝利的歸途中，他將武器熊手掛在神社的樹上謝神，因正逢酉之日，傳到後世各地供奉祂的神社便在每年此時舉辦結合祭典和市集的酉之市，其中販售的熊手飾品與黃金餅等，據說能帶來好運及財源廣進。

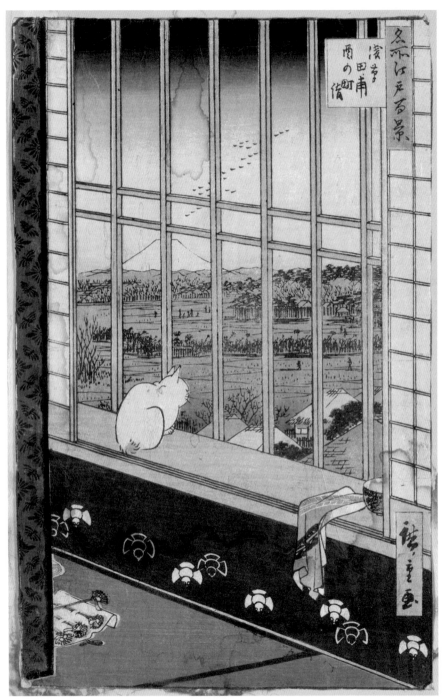

名所江戶百景——猿若町夜景

名所江戶百景——猿わか町夜の景

江戶人不可或缺的娛樂之一，就是上劇場欣賞歌舞伎表演，而當時有一處各種劇場的聚集地，位在現今的淺草六丁目一帶，因為最大的官方認證劇場「江戶三座」——中村座、森田座與市村座，在天保年間（一八三○－一八四四）遷到淺草，該區域就以建立了最早的中村座而有「歌舞伎創始人」之稱的猿若勘三郎之名，將此區命名為猿若町。

只要有演出，猿若町必定聚集了擁擠的看戲人潮。這晚明月當空，映照在街上遊走的男女老幼，兩旁各家劇場燈火通明，右邊由近而遠正是森田座、市村座和中村座，人力轎和形形色色的攤販也印證了江戶人熱衷看劇帶來的榮景。

畫面未使用過多顏色，雖然人來人往卻不覺得擾嚷，反而帶有秋夜的恬靜氛圍；藉由透視法，加上傳統浮世繪幾乎不曾有過的光影和明暗變化，整個畫面頓時立體而寫實了起來，讓這件充滿日本韻味的繪作染上一層西方情調。

浮世小知識

現在若想在東京欣賞歌舞伎表演，大概都會想到銀座的歌舞伎座，這幢巨大的建築在 1889 年（明治 22 年）落成開幕，中間歷經多次天災人禍與重建，仍持續不間斷地演出這傳承數百年的文化遺產。此外，在新宿也有「歌舞伎町」，雖以歌舞伎為名，卻非演出場所，而是東京最繁華的紅燈區。

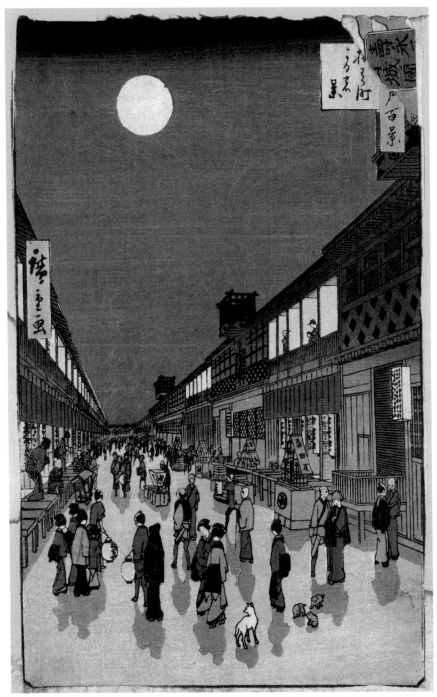

東海道五十三次 —— 原宿 朝之富士

東海道五拾三次 —— 原 朝之富士

從江戶出發，沿著東海道前往京都都會經過靜岡縣，位於沼津市的原宿（非指東京的原宿）是離富士山最近的宿場之一，來往的旅人可以近距離感受富士山的巍峨，與從遠處能欣賞到的景色相比又是另一番風情。三名旅人途經至此，走在前頭的女人想必也是被壯闊的山景吸引因而不禁回頭仰望：繪師在這裡悄悄地將自己名字的拼音「ヒロ」（廣）融入後方男隨從所穿服飾的紋樣中，讓人見識到大師的調皮時刻。

旅人身旁這一整片是駿河灣沿岸低漥的浮島原濕地，放眼望去只有路邊兩排還沒凋萎的野草，兩隻野鶴佇立溼地中，盡顯秋冬時節萬物俱休的寂寥。清晨的霞光染上富士山一側，緊連在其東南方的是另一座海拔較低的愛鷹山，乾淨銳利的線條讓兩座山峰呈現出玻璃切割工藝品般的清冽，滲出陣陣沁人寒意。

浮世小知識

　　東海道與中山道同屬「五街道」中由江戶往返京都的路線，東海道靠海，沿途免不了需要橫渡河川，因而容易受到天候、水位影響，與中山道相比，路程雖短卻也險阻許多。而東海道全線經過神奈川、靜岡、愛知、三重、滋賀等五縣，共有 22 個宿場位於靜岡縣，是覆蓋範圍最廣的區域。

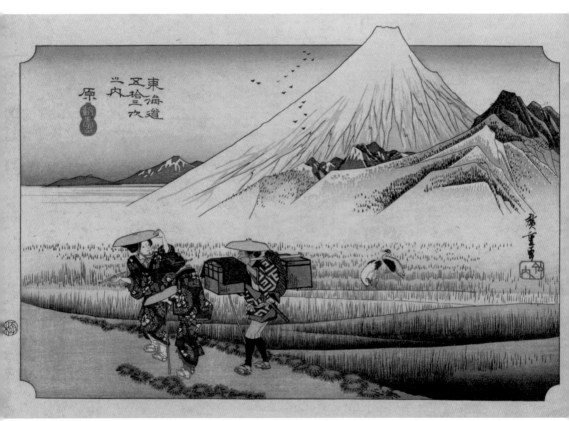

東海道五十三次 —— 蒲原 夜之雪

東海道五拾三次 —— 蒲原 夜之雪

夜空中片片雪花飄落，所見之處都覆蓋了一層厚厚白雪。在這件繪作中鮮少看到剛硬銳利的角度，繪師以略帶圓潤的弧線勾勒物體輪廓來傳達積雪的厚重與蓬鬆，而和紙本身的溫和質地、色澤也讓人能透過視覺感受到雪的觸感，兩者相得益彰。

簡單的黑白兩色把隆冬的蕭條表現得淋漓盡致，不會讓人覺得乏味，是因為裡頭融合了傳統繪畫的元素，他大量運用水墨畫技法，以及細膩的明暗變化，使畫面變得豐富而有層次。旅人身上的色彩既點綴了冬夜，又像舞台上打了聚光燈的主角，他們艱難地行走在雪地裡，甚至雙腳已陷入雪堆，彷彿寂靜的空氣中傳來細碎腳步聲，引發強烈孤獨感。但有趣的是，這幅其實摻雜了繪師的想像，畢竟蒲原位於靜岡縣清水區，這個大部分靠海、氣候溫和的區域於冬季降雪的機率本來就很低，更別說是積雪了。

浮世小知識

位在茶鄉靜岡縣的清水區，南接漁獲豐沛的駿河灣，北眺日本第一高峰富士山，多樣的歷史文化與觀光資源為這個地區帶來許多遊客。除此之外，清水區也是知名漫畫《櫻桃小丸子》作者櫻桃子的故鄉，小丸子身邊發生的一切就是基於櫻桃子的童年——昭和時代的清水市為背景發展出來的故事。

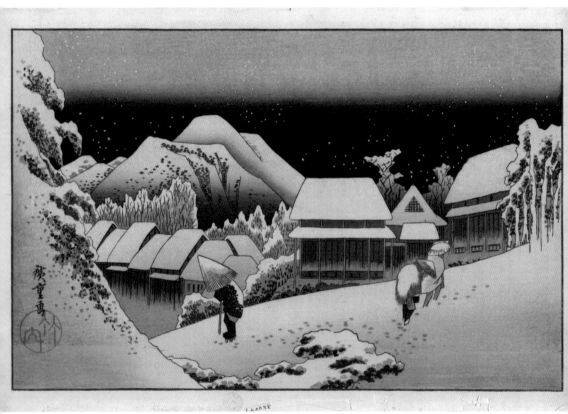

東海道五十三次——赤坂 旅舍招婦之圖

東海道五拾三次——赤阪 旅舍招婦ノ圖

在以描繪各地自然景觀和人文風土為主的《東海道五十三次》系列中，這件深入記錄「飯盛旅籠」內部樣貌的繪作可說是相當特別的一件作品。「旅籠」就是宿場內供平民、武士等住宿的旅館，但「飯盛」並非指旅籠內有供餐，而是指提供性服務。江戶時代禁止宿場設置遊女，有些旅籠便會聘私娼「飯盛女」作為招攬客人的手段。

這間旅籠位在現今的愛知縣豐川市音羽町，時間大概是傍晚，可以看到有旅客剛洗好澡，另一位放鬆地半臥在榻榻米上喝茶抽菸，女侍在一旁端上兩人份晚餐招呼著。中庭造景除了山石、石燈籠、還有一棵很難不注意到的巨大蘇鐵，恰好將畫面分隔開來，另一邊就是飯盛女的房間，她們正對著鏡子梳妝打扮，為待會兒的工作做準備。對現代人而言，不論是欲認識歌川廣重的繪畫或當時的旅宿文化，都能從這件繪作看到另一個面向。

浮世小知識

　　並不是所有旅籠都有提供飯盛女的服務，如果想清靜地休息一晚，也有一般的「平旅籠」可供選擇；飯盛女其實是非法的，為了規避查緝才出現「飯盛」一詞，直至 1718 年官方才承認，並限制一間旅籠最多只能安排兩名，但因為太多貧戶少女被拐賣為娼，隨著 1872 年禁止人口買賣後，此一行業也宣告瓦解。

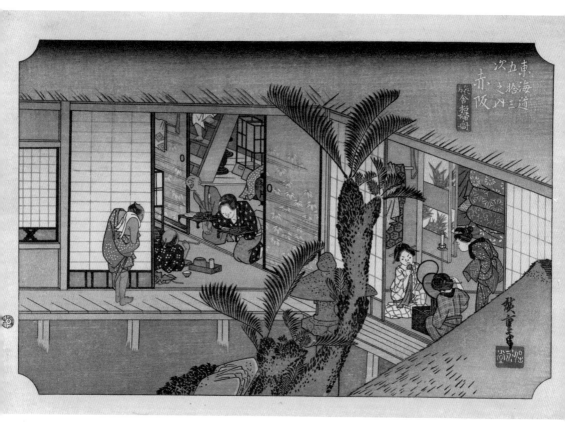

東海道五十三次——京師 三条大橋

東海道五拾三次——京師 三条大橋

這件繪作是《東海道五十三次》系列最後一幅，意味著當旅人看到三条大橋，表示東海道之旅終於結束，他們已經抵達終點京都。三条大橋橫跨京都市東側的鴨川，在當時是從東海道或中山道進京的必經之路，橋上行人熙來攘往，武士、小販、貨運飛腳等各行各業都可以看到，足見江戶之外另一座大城的榮景。

京都三面環山，歌川廣重以層層疊疊的東山三十六峰及遠方的比叡山為背景，與濱海又有多條河流經過的江戶城風貌完全不同。大橋對面是屬於京畿區域的山城國、現在的京都市山科區，街道設計近似京都縱橫交錯，因此眾多屋舍看上去排列得井然有序。右邊山坳一處有藍色屋頂的建築群，即是著名的清水寺，一千多年來也曾遭逢戰爭、祝融等而受到毀損，一六三三年經江戶幕府重建成為後來大家所見到的模樣。

自 794 年天皇遷都並定名為平安京，至德川家康在江戶建立幕府政權、朝廷失去實質意義，有長達八百餘年的時間，京都皆為日本政治經濟重鎮，而一開始平安京的範圍實際上比現在的京都市要小許多，當時朝廷仿照中國唐代的長安城及洛陽城，以棋盤格狀來規劃街道，整齊劃一的都市景觀至今仍沒有太大改變，歷史氛圍濃厚。

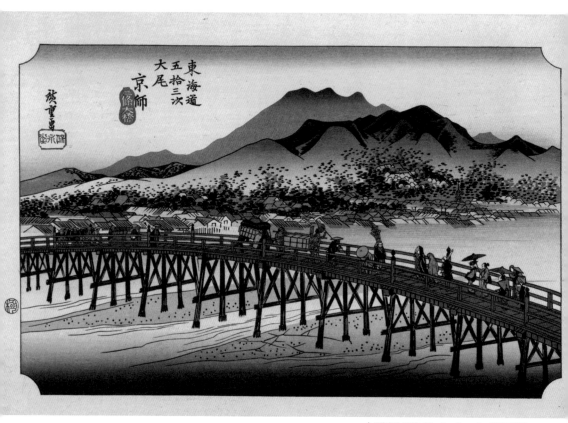

富士三十六景——雜司谷不二見茶屋

富士三十六景——雜司かや不二見茶や

身穿秋冬季和服的女子在高地上的茶屋棚子歇腳，兩人一站一坐沒有對話，姿態輕鬆地望向遠方，兩旁樹上結滿紅色果實，放眼望去已收割完畢的田地轉為蒼綠色，遠方富士山覆滿瞪瞪白雪，畫面充滿了郊野的靜謐恬淡，濃厚深秋氛圍凝聚不散。

雜司谷位於現今的東京都豐島區，歌川廣重描繪的位置可能是當地一處因為可以見到富士山而被命名為「富士見坂」的坡道，附近大約一公里處有一座安土桃山時代（一五七三年－一六○三年，織田信長與豐臣秀吉稱霸日本的時代）興建的神社「鬼子母神堂」，神社裡供奉的是庇佑順產及育兒的鬼子母神，每年十月都會舉行鬼子母神御會式大祭，教人不由得聯想畫中女子是否正從神社參拜完，途經此處而稍做停留，這便是繪師把對地域的理解與胸臆中濃濃的人情味轉化為圖像，將富有特色的地方風情隱藏在淡雅的風景畫之中。

浮世小知識

鬼子母神是佛教經典中的神祇，因為育有五百位子女（也有說法是一千人）而得稱，在她成為婦女與兒童的保護神之前曾經生性兇殘，四處殺害其他人的孩子，後經佛陀教化而誓願不再殺生，護持佛法之外也守護著普天下的婦女孩童。

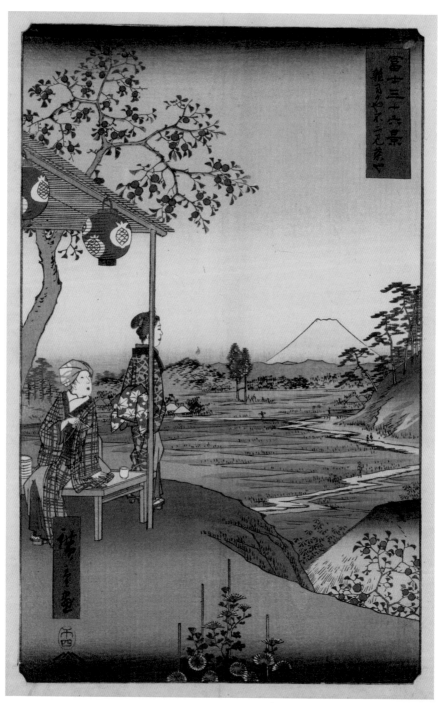

富士三十六景——駿遠大井川

江戶時代只要提到大井川，必然會想到「川越」這種特殊的交通方式，不僅是葛飾北齋，就連歌川廣重也畫過不只一次，當中包括了《東海道五十三次》系列的《島田》與《金谷》。

同樣場景從不同的距離和角度取景，反映出繪師所要表達的重點各異，如果說前述距離遠、視野廣闊的兩件繪作，是以描繪大井川風光、交代川越全貌為主的「遠景」，那麼《駿遠大井川》就是兼顧人物主體與周遭環境的「全景」，近處渡河人的神態、魚貫入水的大名隊伍、遠方水光山色都包羅其中。

雖說歌川的畫面表現更加輕盈柔和，但只見看來頗有身分地位的女子緊張地緊緊抓住座墊和竹架、扛著駕籠的個個咬緊牙關，就算沒有驚濤駭浪，渡河也不是件易事，況且從乘客衣著和全白的富士山來看，此時應值秋冬，但挑夫仍須赤身浸在河水中，對他們的體力是很大的考驗。

浮世小知識

靜岡縣長期是日本產量第一的茶葉產區，據說最早的靜岡茶是鎌倉時代的聖一國師（1202-1280）從宋朝帶種子回來栽培，此後便在得天獨厚的自然環境下持續輸出品質優良的茶葉，至明治時代清水港開港，種植區域也逐漸擴大，當中有名的川根茶、島田茶和金谷茶便是大井川流域灌溉之下所孕育出來的。

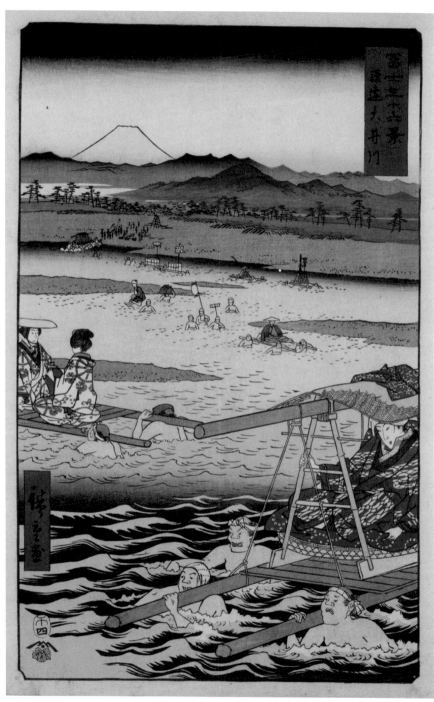

浪花名所圖會——八軒屋船抵碼頭之圖

浪花名所圖會——八けん屋着船之圖

《浪花名所圖會》系列以大阪為主題，將境內十個知名地點繪製成圖，介紹給其他地區的旅行愛好者。大阪在古代有不同的稱呼，浪花（なにわ，Naniwa）是其中漢字寫法之一，也可以寫作「難波」、「浪速」、「浪華」等。八軒屋即大川上緊鄰著天滿橋的八軒家港口碼頭，江戶時代連結大阪與京都兩地水路，因為可以停放載運量較大的三十石舟，在當時非常繁榮，如今則是民眾欣賞河景、搭乘遊船的觀光碼頭。

畫中有一艘三十石舟已經停妥，旁邊還有兩艘等著靠岸，石階上滿是搬運工以及剛下船或要搭船的乘客，人聲鼎沸，相當忙碌。若仔細看，右下方兩名船夫正利用等待時間吃飯，另一名趴在船頭抽菸，並將衣物晾在篙上，岸上每個人也都有各自的神情姿態，顯然是經過入微地觀察，才能鋪陳如此熱鬧豐富的畫面。

浮世小知識

雖然江戶時代權力重心隨著德川幕府遷到江戶，天皇住所基本上仍照傳統設在平安京，平安京與周圍的五個令制國（現在的京阪奈良一帶）被尊稱為「上方」，文化經濟仍然發展興盛，歌舞、戲劇、音樂、浮世繪、時尚穿搭等，在在影響著江戶地區的人民。

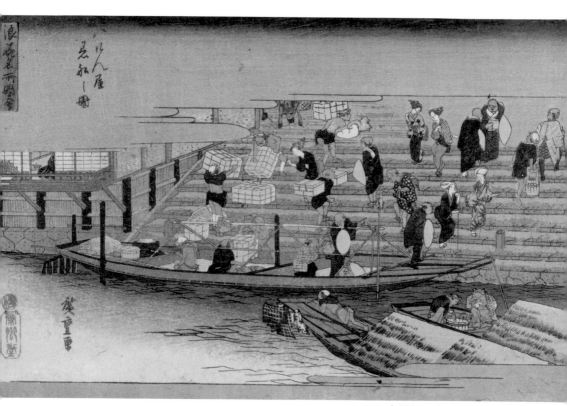

古代「毆打後妻」習俗之圖

往古うハなり打の図

自古以來常言道：「但見新人笑，那聞舊人哭。」道出情到盡時女性的無奈與唏噓，但日本古代的女性面對丈夫投向新歡並不只有獨自黯然神傷這個選項，大約從室町時代（一三三六－一五七三）開始就有前妻或正宮帶親友團到後妻家中暴力示威，毀損財物，來發洩內心不平的習俗。

「古代」表示這件繪作描述的是往昔之事，一場戰況激烈的女人戰爭在繪師筆下活靈活現，三張紙的篇幅才足以將雙方的聲勢浩大表現出來，若不是她們梳著髮髻、身穿鮮豔和服，這般無所畏懼的英勇神態，還真像是哪場著名戰役。兩方人馬大打出手，拿的不是刀劍，而是家中帶來的棍棒、掃把、藤拍或鍋鏟，連蒸籠、竹籃和鍋蓋也被拿來當成攻擊武器，女人們或憤慨，或叫囂，或閃躲，各種器具齊飛，帶著現代人難以想像的幽默。

![浮世小知識]

據說早在平安時代就有「毆打後妻」（後妻打ち）的先例，但真正流行是室町時代到江戶初期之間，雖然看起來野蠻，實際上卻是形式大於真正的復仇。開戰前，前妻會派使者向後妻下戰帖，預告時間、人數等，讓後妻有所準備，而且雙方不允許用真正能傷人的武器，既能解前妻之忿，也不至於對後妻造成太大傷害。

歌川國芳

うたがわ くによし

Utagawa Kuniyoshi

- 1798〜1861

出身於絲綢染坊，和歌川廣重同樣拜師在歌川豐國門下，但他的繪師之路一開始並不是那麼順遂，早年還得靠著修補榻榻米維生，只能利用閒暇之餘創作。所幸他是個全方位的繪師，擅長的題材從戲畫、美人繪、役者繪到武者繪，憑著天馬行空的創意奇想、強而有力的繪畫筆觸，加上大量西式構圖，在創作能量逐漸減弱的浮世繪世界中另闢蹊徑，讓他成為江戶末期的代表繪師之一。

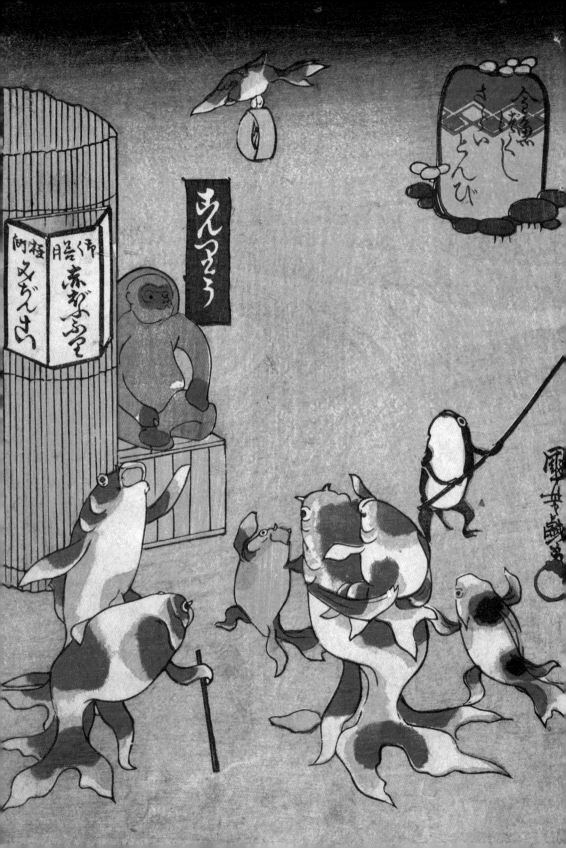

東都御廐川岸之図

東都御厩川岸之図

一場暴雨來襲，雨水打在地上濺起不小的水花，行人紛紛撐起紙傘，並撩起下身衣物以免濕透。陰鬱且對比度低的色調，似乎更能使人感受到無比沉重的低氣壓，空氣中飽滿的水氣直逼得人喘不過氣。

三組行人不約而同在此處經歷了這場雨，左邊三人只怕有人忘記帶傘，措手不及之下只好共撐一把；中間的捕鰻人似乎直接放棄，將手拭巾包在頭上，雖有些許無奈，卻從容灑脫、毫無半點閃躲；右邊人物應該是以租傘為業，手撐一把，懷裡還拽著三把，傘上寫有編號「千八百六十一番」，竟與歌川國芳卒於一八六一年不謀而合。

繪師嘗試突破以往浮世繪用線條勾勒出輪廓的習慣，當一切不再那麼壁壘分明，傳統版畫的樣貌開始有了轉變；他也在行人肌膚、傘和衣服顏色等細節加入「光源」的概念，且更強調人體肌肉線條，西風東漸的味道越來越濃厚。

浮世小知識

看到「御」字或許可以猜想，這個地名是不是與幕府有些關聯。「御廐川岸」在隅田川的淺草一側，當初幕府將馬廐設置在此處並建「御廐渡口」（御廐的渡し）。不過這些設施早已隨著時代變遷而不復存，仍保留相關名稱的是明治時代後用以取代渡口，橫越隅田川、連接台東區及墨田區的「廐橋」。

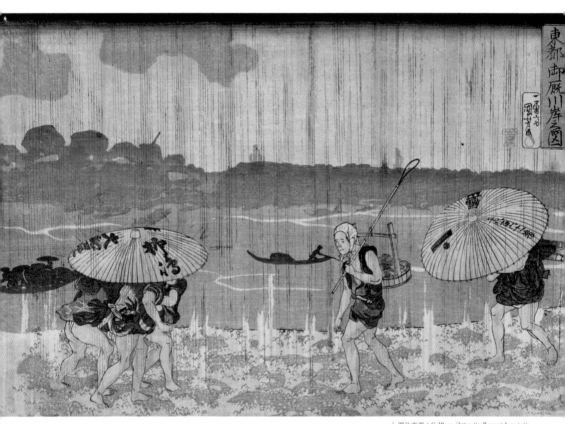

近江國的勇婦於兼

近江の国の勇婦於兼

鎌倉時代的說話集《古今著聞集・相撲強力》中有這麼一篇故事：東國一位武士騎著馬行經近江國的琵琶湖，馬卻突然暴衝，周圍的人都無計可施，這時當地一位名叫金的遊女路過，沒有半點猶豫，一腳踩住韁繩將馬制伏。

於兼便是以這篇故事中的金為原型所創作。發狂的馬兒奮力躍動、後腳騰空，韁繩被扯得緊繃，可見力道之大；她雖是女兒身，隻身面對體型龐大的烈馬時目光灼灼，全無畏懼之色，竟然僅伸出一隻腳用木屐固定住韁繩，看起來不費吹灰之力，豪邁身姿絲毫不遜於英勇退敵的武將。

於兼基本上仍延續傳統美人繪版畫的手法，馬匹肌肉與毛髮則以明暗表現法，整體更大量運用不同明度的色彩區塊表示光影的「換色法」來營造強烈立體感，這樣的衝擊顯示江戶末期東西方藝術交流愈趨頻繁，也擦出更多火花。

浮世小知識

「說話文學」顧名思義，是日本一種將口頭流傳敘事記錄下來的文學體裁，內容主要可以區分為「世俗說話」和「佛教說話」兩種，世俗說話可以是通俗的神話、鄉野奇談，也可以是風雅的貴族軼事，題材廣泛；佛教說話則多是記載因果業報、靈驗事蹟一類的故事，最早可以追溯到平安時代的《日本靈異記》。

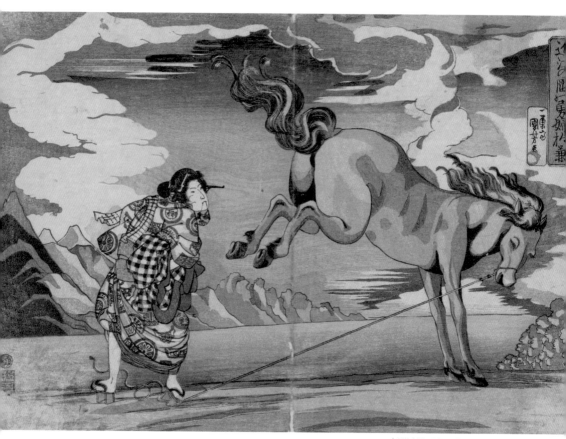

歌川國芳是出了名的貓奴繪師，不僅養貓還畫貓，他的繪作常常可以見到貓的蹤跡，也有不少以貓為主角的戲畫，或者像此幅以擬人畫的形式呈現。這件繪作有著特別的橢圓形輪廓，它其實是浮世繪的另一種常見用途「團扇繪」，也就是在扇面作畫，既兼具實用與鑑賞，也能像現代一樣，作為商家廣發的宣傳品。

涼爽夏夜，隅田川上的兩國橋邊仍有許多船隻，此時一艘船正緩緩靠岸，客人自船艙探出頭，美麗的藝妓站在碼頭溫柔相迎。只是和服下的主角全部換上貓的形體，畫中也暗藏許多有關貓的事物：題名周圍被柴魚環繞、藝妓衣服上的鰻魚和鮑魚紋樣及船夫浴衣上的章魚紋樣，都是些貓愛吃的食物；藝妓身後還悄悄蓋了一個貓腳印。發生在夜晚的故事總帶著神祕感，原本就有邪媚氣息的貓在沉鬱色調中更顯妖異，讓整件繪作充滿奇幻色彩。

浮世小知識

　　日本有句諺語為「猫に鰹節」，意即將柴魚交給貓，當貓得手喜愛的柴魚肯定是無法自控，所以這句話就如同引狼入室的意思；繪作中客人的浴衣印有「小判」紋樣，「小判」是江戶時代交易用的金幣，若把金幣交給貓（「猫に小判」）又會如何呢？對貓來說，牠們根本無法理解金幣的價值，因此這句話就相當於中文的「對牛彈琴」。

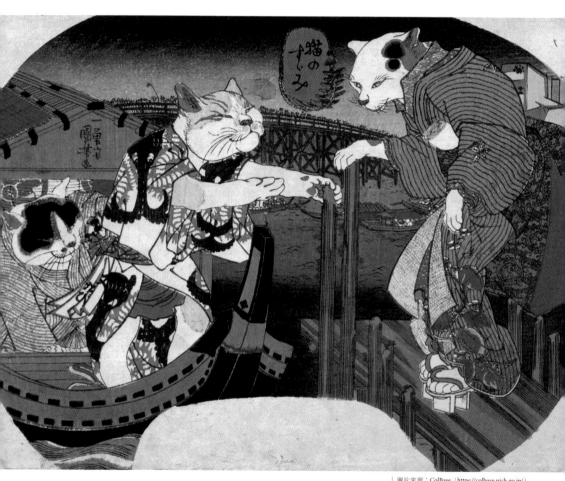

東都名所——佃嶼

佃嶼在古代只是隔田川河口的一個小沙洲，江戶初期攝津國佃村數十位漁民因為德川家康的緣故，遷徙到此處並沿用原址的地名「佃」，如今位於東京都中央區的佃和月島、晴海等人工島聯結成古今融匯、在都會區中自成一格的區域，隔著隔田川與同是填海而成、曾有「東京的廚房」之譽的築地相對。

湛藍的天空、清澈的河水為炎炎夏日帶來一抹清涼，船夫搖槳盪過永代橋下，搭船的女子為了穩住身軀，將兩手搭在船沿；從柱與柱之間可以看到小漁村佃嶼就在前方不遠處，用來表現橋柱與橋墩明暗的線條，看上去就像是斑駁木紋，隱隱散發出飽經風霜的古樸。

他們正好遇上每年江戶人在夏季水上「納涼」活動開始之前於隔田川沿岸舉行的「水邊祭典」（川開き，納涼期間於首日舉辦的祈福儀式），空中飄落許多畫有佛像的紙片，水面上也飄著西瓜和木桶等，以此布施溺水過世的亡魂並向水神祈求一切平安順利。

浮世小知識

喜歡日本料理的讀者或許會聽說過「佃煮」這道料理，其實佃煮就是因來自於佃島地區而得名，由於當時保存食材的條件不佳，當地漁民將捕撈上岸的漁獲進貢給幕府後，會把剩下來又難賣的小魚、小蝦、貝類或海藻加入醬油、砂糖、味醂等調味料，烹製成鹹甜交織、便於久放的常備菜。

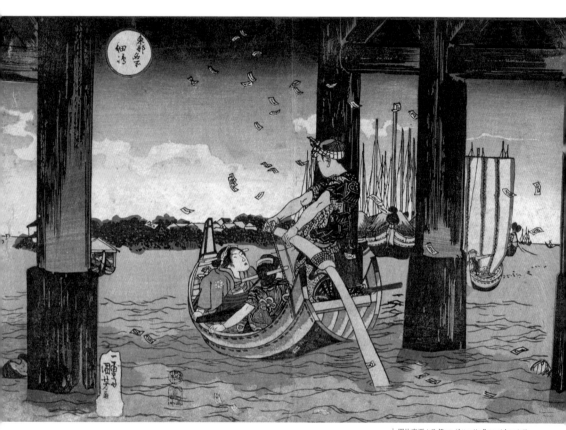

東都流行三十六會席——向島 宮本無三四

「會席」在江戶時代通常是特別指茶道、詩歌等文人雅士的聚會或聚會場所，江戶中期之後更因應這些聚會發展出「會席料理」，並逐漸擴散到民間，因此就有所謂《東都高名會席盡》這類指南圖集的出版。《東都流行三十六會席》即主打江戶一帶的會席餐廳。

繪作中的宮本無三四其實就是眾所皆知、江戶初期以「二刀流」聞名的劍術家宮本武藏，在大雪紛飛仍門庭若市的會席茶屋前，正與某人展開打鬥，這是企劃的特別之處，搭配役者演出角色的大首繪，藉著名人代言加持，吸引更多群眾前往。繪師並沒有特別點明名稱或位置，僅在題名加上大概地點，如向島、兩國、柳橋等，不過題名周圍都配上了插圖，有食材、也有餐具或相關器物，加上對於環境的描繪，民眾仍然可以按圖索驥，增添不少趣味。

浮世小知識

這個系列當中出現幾件聯名作，可以看到像是歌川國芳的女兒芳鳥女、他的弟子芳信等協作繪師的落款，雖然託名、由門生局部或全圖代筆的情況在浮世繪一直都是常有的事，但能與師父齊名於繪作卻十分少見，或多或少代表對他們的肯定，也有薪火相傳的意味。

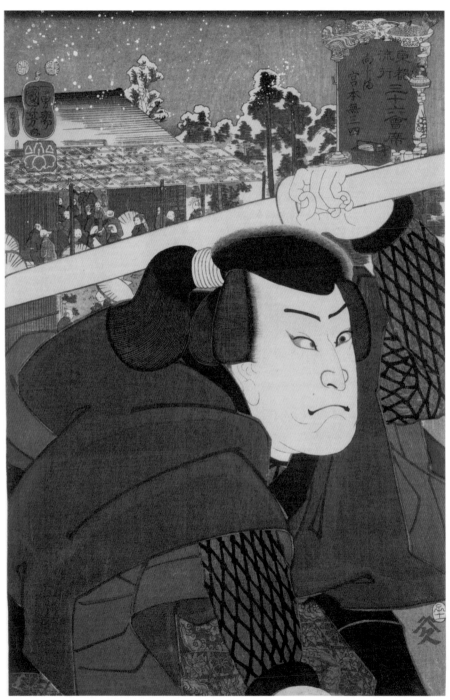

金魚百態

金魚づくし——百ものがたり

歌川國芳剛出道、尚未以武者繪成名之前，創作以戲畫居多，雖然還未嶄露頭角，但當時的作品已經充分展現相當純熟的繪畫技巧與其不受拘束的想像力。

江戶時代養金魚逐漸自京阪貴族的奢侈消遣流行到江戶民間，成為平民百姓不可或缺的夏日情趣。《金魚百態》共有九件繪作，可以解釋為金魚的各種姿態，不過實際上是透過這些彷彿裝著人類靈魂的金魚重現江戶生活百態。

當時流行「百物語」這樣一個遊戲：大夥晚間聚在一塊兒並點起一百支蠟燭，每講一則鬼故事就熄滅一支蠟燭，當所有蠟燭被吹熄陷入漆黑之時，就會有鬼怪現身。這件繪作藉由貓跟魚之間狩獵者與獵物的關係，擬作玩百物語的人和講完一個故事的瞬間召喚出的妖怪——龐大的貓兒來襲，伸出長舌利爪，而眾「魚」以鰭代手腳驚慌逃竄，或跌倒或試圖反擊，原本驚悚的畫面此刻反倒變得有點可愛。

浮世小知識

戲畫並不是江戶時代才有的新鮮玩意，現存國寶、成書於平安後期到鎌倉初期之間的繪卷《鳥獸人物戲畫》，當中就有許多以擬人方式畫的蟲魚鳥獸，極盡誇飾、滑稽之能事，經過長時間發展後，畫師也會用來表達想法、反映或嘲諷時事，可說是開日本漫畫的先河。

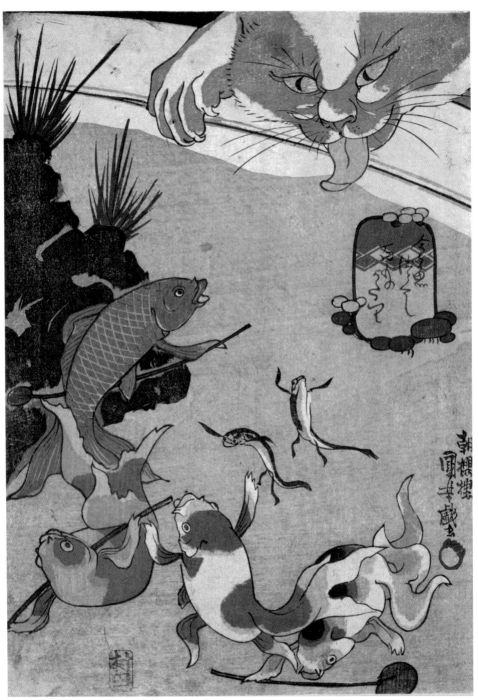

忠臣藏十一段目夜討之圖

忠臣藏十一段目夜討之圖

前文（P.84）曾提及由「赤穗事件」改編的歌舞伎劇目《忠臣藏》，劇情發展到十一段目已經到達故事高潮，也就是四十七名忠心的浪人趁夜來到高師直的宅邸欲替已逝舊主塩冶判官報仇，故事就結束在他們最終贏得勝利，帶著歡欣的呼喊與淚水將高師直首級送往塩冶判官長眠之地。

這件作品詳細地描繪了浪人們潛入宅邸之前發生的事，每個人都有各自的任務，不論是把風、勘查、架繩梯，還有一人負責事先賄賂守衛的犬隻，以免牠們在緊要關頭礙事。皎潔的月光將一切照亮，浮現一股異於仇討氛圍的靜謐祥和，似乎是為了彰顯浪人復仇的正當性，以打動時人同情被害者、期待正義獲得伸張的心理。有別於往昔以純粹深邃的色彩表現夜空，由月光、雲層交疊出層次，加上尾段一抹抹淺藍，稍稍減弱了繪作的蕭殺氣氛。

浮世小知識

江戶中後期，西方繪畫技法在浮世繪中的運用越來越常見，像是這件繪作使用「透視法」，透過向後延伸聚焦的建築物線條、不同距離的人物大小差異來表達立體空間感。

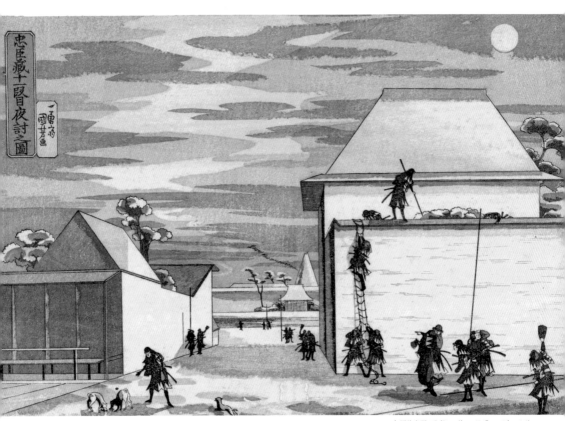

忠臣藏十一段目夜討之圖

一勇斎
國芳画

通俗水滸傳豪傑百八人之壹人——
浪裡白跳張順

《通俗水滸傳豪傑百八人之壹人》系列是歌川國芳武者繪中非常傑出的代表作，以極其精細絢麗的筆觸描繪角色形象，進而刻劃出鮮明的個人特質；每幅畫更留下文字說明，幫助沒接觸過這部中國章回小說的收藏者認識當中的角色。

張順在《水滸傳》裡被形容為白肉似雪練而且深諳水性，據說能夠潛入水中七天七夜，因此才有了「浪裡白跳」這個綽號，然而其在第一一四回「寧海軍宋江弔孝，湧金門張順歸神」中破水門時不小心觸動銅鈴，遭亂箭亂石殺害，葬身水底。

深色背景將張順的皮膚襯托得特別白皙，繫銅鈴的繩索像是有生命般地四處蔓延、攀附到他身上，他咬著刀力抗箭雨驍悍的模樣，在湍急水流、歪七扭八的黑色鐵條前，彷彿即將要衝破畫紙從中掙脫，處處展現強勁而堅韌的力道。

浮世小知識

每每講到武者繪，自歌川國芳之後的繪師作品特別讓人印象深刻，甚至可以說武者繪是由他開始獨立出來成為浮世繪的分支，這多少和當時流行日本歷史或《三國》、《水滸》等小說讀本有關，寬政改革之後許多藝術創作受到打壓，這類文學作品搭配充滿爆發力的繪作在民間掀起新一波熱潮，就連葛飾北齋、歌川豐國也曾為其畫過插圖。

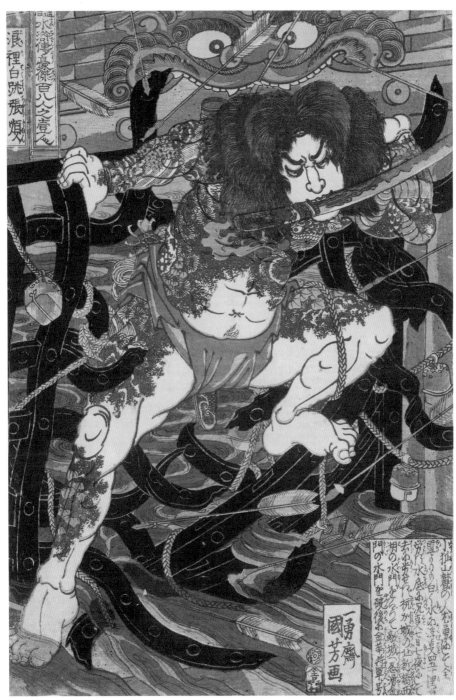

通俗水滸傳豪傑百八人之壹人——錦豹子楊林

錦豹子楊林是誰？他在《水滸傳》中以面相端正還有著倒三角身材的大漢之姿出場，沒多久就加入了梁山泊，在此之前的事蹟卻沒有太多著墨。繪師選了楊林在第五十一回「李逵打死殷天錫，柴進失陷高唐州」中的形象來創作，這一回梁山泊好漢為了救出與高唐州知府高廉有紛爭而身陷囹圄的柴進，派人馬和高廉大戰，兩方施法較勁，楊林等人埋伏在草叢中突襲。

只見楊林在草叢中馳行，枯葉自空中飄落，荒草隨狂風擺盪，透過這樣一個紛亂的畫面，一場聲勢浩大的戰鬥便歷歷在目，空氣中持續醞釀著山雨欲來的緊張氣氛，又滲出淡淡詩意。他穿著作工繁複的中式服裝，兵器雕飾精緻，斗笠、髮絲、蓑衣到野草，每一筆都細膩得不可思議，彷彿在挑戰他自己和製作團隊的極限，也一再突破浮世繪既有的框架。

浮世小知識

《水滸傳》與其他大量的中國典籍、小說在江戶時代傳入日本，在民間吹起一股熱潮，衍生出來的作品很多，甚至可以嗅到當今流行「二創」、「性轉」的氣味，像是山東京傳結合《忠臣藏》內容架構改編的《忠臣水滸傳》，以及由曲亭馬琴著、歌川豐國等繪製插圖，將當中英雄角色改成美人的《傾城水滸傳》等。

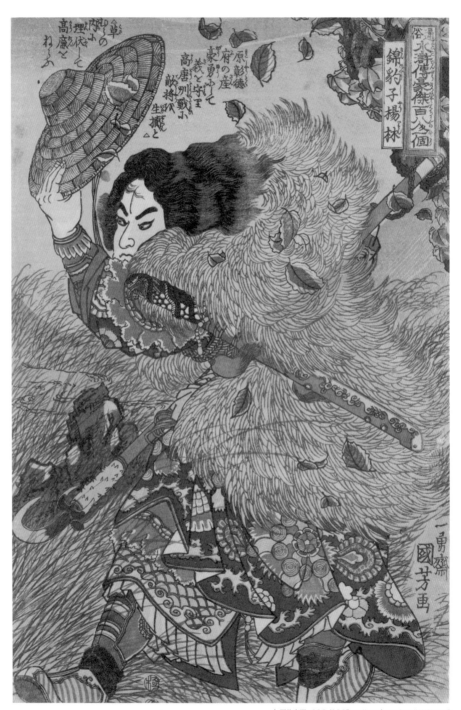

通俗三國志之內——華陀骨刮關羽箭療治圖

與《通俗水滸傳豪傑百八人之壹人》著眼於人物特寫不同，此系列偏重描繪全景，以三枚續的篇幅呈現更多細節，透過豐富濃烈的色彩與強而有力的筆觸創造出富有渲染力的空間氛圍，進而表達出主角當下的狀態。

關羽刮骨療傷是《三國演義》中眾所周知的橋段之一，攻打樊城被曹仁的弓弩手射傷的關羽回營後，才發現箭頭上有毒藥，且藥已入骨，久久不能痊癒。華陀得知了這件事，趕緊前來為關羽療傷，提出了割開皮肉，將骨頭上的毒藥刮去的治療方式。

在場的還有關平、周倉、王甫等將領，縱然都是身經百戰，面對這等畫面仍無不露出驚懼神色，襯托出華陀的沉著，也強化了關羽的硬漢形象；然而畫面時空背景有些格格不入，像是華麗繁複而接近唐代樣式的裝束、氣派不凡的假山與各色牡丹、精緻的家具等等，多少反映了他所接觸的中國文化，或者他是如何理解中國與《三國》。

浮世小知識

　　歌川國芳其實也創作了一系列《三國》的人物作品《通俗三國志英雄之壹人》，與《通俗水滸傳豪傑百八人之壹人》的風格同樣極為誇張強烈，也同樣是滿版構圖並在畫面一角記下人物典故，但兩部小說背景本來就不同，除了個別人物特質，繪師想必考量了這點，兩套繪作展現出截然不同的性格和細節。

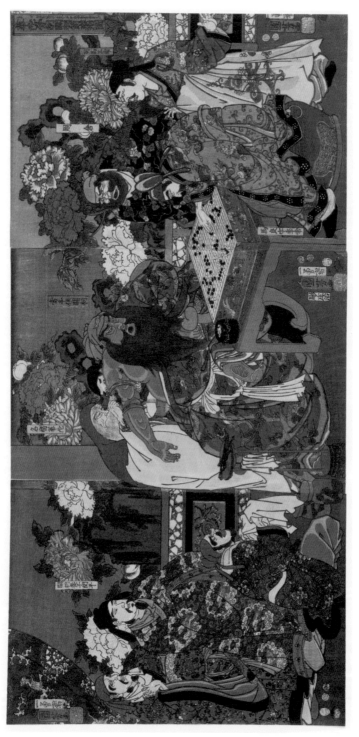

通俗三國志之內——玄德馬躍檀溪跳

這件繪作出自《三國演義》第三十四回〈蔡夫人隔屏聽密語，劉皇叔躍馬過檀溪〉中劉備出逃的典故，劉備勸劉表立嗣不要廢長立幼，幼子的母親蔡氏偷聽到，與忌憚劉備已久的弟弟蔡瑁密謀要除掉他，但劉表身邊的伊籍與劉備交好，向他通風報信，讓他得以提前逃脫。只是才離開沒多久，劉備就被一條「寬數丈、其波甚緊」的檀溪攔住去路，這時他騎乘的盧馬縱身一躍，救了主人一命。

繪師成功描繪出無比危急的現場情況——蔡瑁緊追在後，而劉備騎馬逐漸沒入廣闊的溪水。然而這也是繪畫有趣之處，不同時空發生的事可以齊現於紙上，觀眾透過畫面彷彿能夠綜觀全局洞察一切，事實上，若按照原著，蔡瑁是在劉備過溪後趕到，兩人隔空叫嚷一陣後，蔡瑁在收兵回城時才遇到趙雲人馬；而劉備繼續前行遇上司馬徽的弟子，也就是左方岸上的吹笛牧童。

浮世小知識

歌川國芳創作廣泛多元，能與西方藝術交融、揉雜出有別於傳統的格調，他所繪製的寫實人物肖像和背景之作品，對於當時看慣華麗風格浮世繪的人們來說，其實一開始是較難接受的。

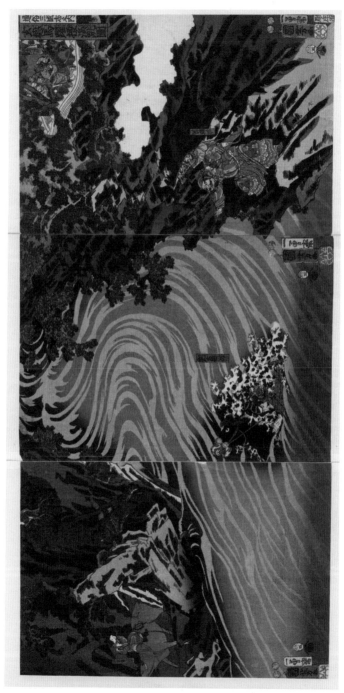

月岡芳年

つきおか よしとし

Tsukioka Yoshitoshi

● 1839 ～ 1892

月岡芳年出生於江戶末期，12歲尊歌川國芳為師，學習武者繪、役者繪等，三年後以畫號「一魁齋芳年」發表第一件作品，後人稱他為「最後的浮世繪師」。由於身處幕末與明治時代更迭，新事物的刺激、社會動盪不安對他的畫風取材造成很大影響，與同期繪師發展出以殺戮或鬼怪為題材、畫面血腥的「無殘繪」（亦稱「無慘繪」），也開始繪製時事報導相關的錦繪作品、小說插畫等。他在中年患了精神衰弱，外在的困頓與身心折磨一直持續到他過世，然而這段期間仍然創作出品質相當高的繪作，包括《月百姿》、《新型三十六怪撰》等。

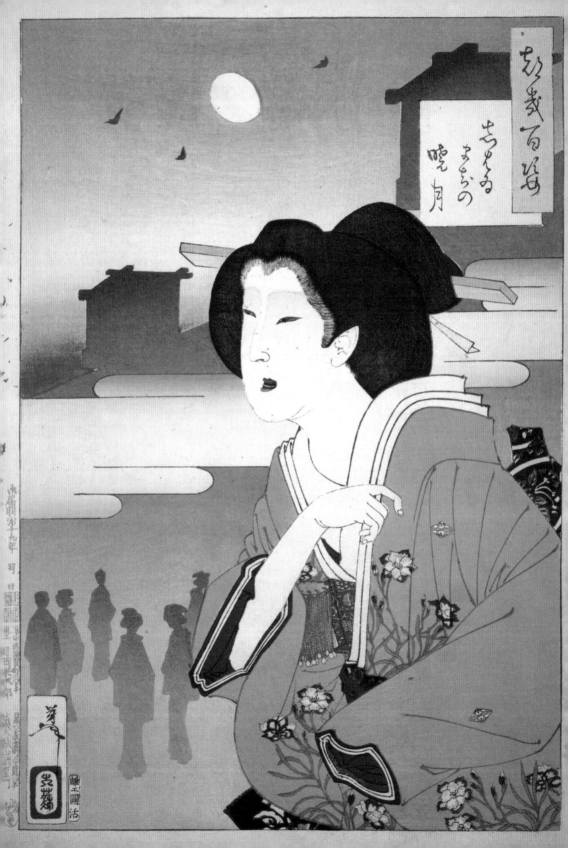

月百姿——王昌齡

古今中外，許多故事發生在月光底下，賦予這顆星球既浪漫又神祕的印象，已受身心病痛纏身多時的月岡芳年，花了數年時間研讀大量典故，搜羅與月亮有關的詩詞、神怪傳說、歷史故事等題材，在他人生的最後階段完成《月百姿》這一系列情感豐沛的作品。

這首詩是唐代詩人王昌齡的七言絕句《西宮春怨》，透過有氣味和聲音的月景隱晦地表達了後宮女子的哀怨。詩中的「照陽」原本為昭陽，和「西宮」都是借指古代后妃的住居，而「雲和」則是琴瑟琵琶等樂器的代稱。等不到夫君的漫長夜晚，即便良辰美景當前也意興闌珊，獨自抱著琴卻沒人欣賞的寂寥，隨著宮殿隱沒在幽深的樹林間。宮闈中無法對人言說的哀愁，投射在婢女捲起竹簾才透出的月光，映照在女子看不出情緒起伏的臉龐，已經含蓄的情意更顯得深沉。

浮世小知識

中國文學有「託物起興」的手法，藉著描寫其他事物營造情境，引出真正所要表達。《月百姿》雖談月的姿態，但實際上是將情感寄託在無情的月亮上。這與日本的「物哀」又有些不同，雖說也有投射感情的成分，但「物哀」更強調因為「知物」（可以指任何對象）而由衷發出的感動，因此「物哀」被認為是更純粹的、精神層面的美學。

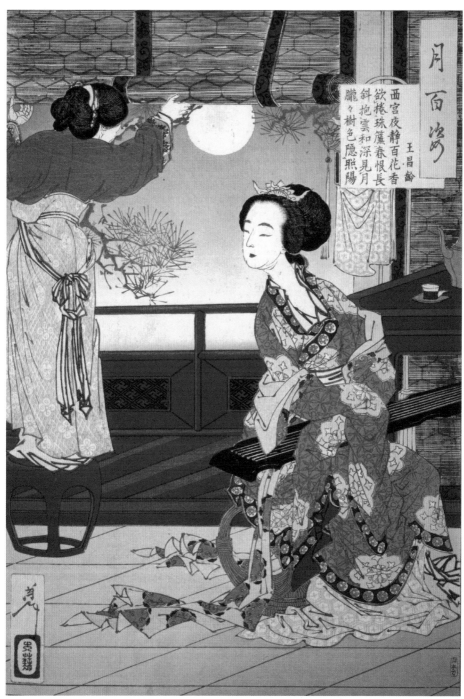

月百姿——孝子乃月 小野篁

小野篁（八○二－八五三）是平安時代的官員，也是漢詩人、歌人，他曾在被派遣為遣唐使時裝病拒絕上船，因而被流放到隱岐國。日本有類似《二十四孝》這樣集合歷史上孝子故事的書籍諸如《日本忠孝傳》一類，將這段歷史描述為小野篁因為擔心生病的老母而出此下策，後來天皇感於他的孝行，不但赦免其罪，還將他召回並授予官位。

《孝子乃月 小野篁》以這個故事為背景，已在流放之地的小野篁，一面綑綁柴薪，遙望著遠方山屋思憶家鄉年邁的母親。畫面素雅而生動，筆觸秀逸、墨色濃淡有致，雖是版畫，卻蘊含了水墨畫的氣韻；然而細看人物身形比例、臉部角度與手腳的細節，又可嗅到西方繪畫偏重寫實的味道，這樣不著痕跡的融合從江戶後期起愈見成熟，而明治維新之後西方對浮世繪的影響又更加顯著。

浮世小知識

小野篁的家學淵源深厚，除了有一位很有名的祖先——在遞交給隋煬帝的國書寫出「日出處天子致書日沒處天子無恙」的遣隋使小野妹子，其祖父小野永見與父親小野岑守都是在當朝為官的漢詩人，因此學識廣博、詩歌造詣極高，作品曾被拿來與白居易相比擬，而其孫小野道風則建立了和風書道的基礎，被譽為「羲之再世」。

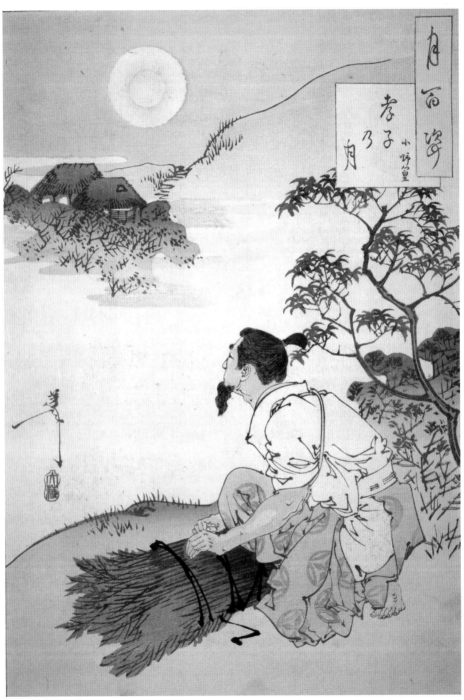

月百姿——法輪寺乃月 橫笛

女孩橫笛出現在日本古典文學作品《平家物語·卷十》，當時擔任平德子（即高倉天皇的中宮皇后）的雜仕，武將平重盛底下的侍衛齋藤時賴原先非常戀慕她，遭到父親責備後大澈大悟，到嵯峨的往生院出家修行，橫笛為此大受打擊，前往嵯峨打聽齋藤的下落，夜晚她雖然找到了往生院，被已是法號瀧口入道的齋藤派人拒於門外。傷透心的橫笛忍淚離去，不久後也遁入空門，卻始終割捨不下而含恨離世。

受拒的橫笛獨自佇立在竹籬外垂泣，晚風吹起她的衣襬，顯得格外楚楚可憐；身後的夜景象徵著她的心境，路邊一叢嬌嫩燦爛還帶著花苞的花朵，像極了青春正盛、懷著少女心思的她，然而雲霧籠罩將月光遮蔽，連帶四周的草木在一片迷茫中黯淡無光，反映出得不到愛人一句答覆的橫笛，在此時心中有多麼悲涼。

浮世小知識

《平家物語》的作者與成書年代皆不詳，是一部以平安時代末期為背景，描述權傾一時的平氏邁向頹敗，最後被崛起的源氏取代的軍記物語，書中除了貴族間權力鬥爭，更特別的是這本書有濃厚佛教色彩，除了融入佛教思想中的無常與因果觀，也處處可見佛教用語。

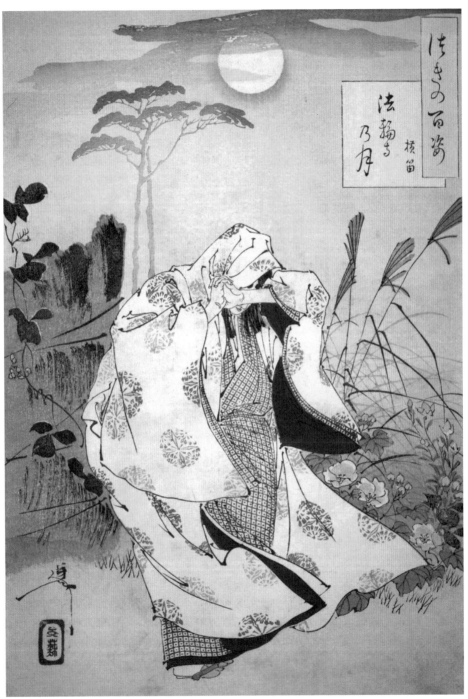

月百姿——金時山之月

月百姿——金時山の月

在古代看見穿肚兜、一頭長髮的小孩也許沒什麼特別，但若加上紅皮膚，在人群中大概就顯得非常荒誕了。他是日本著名的傳說人物金太郎，偶爾被稱為怪童丸，從小與養母山姥（深山食人女妖）住在山中，也常被描繪成一個長得與人類小孩無異，身穿紅色肚兜、總揹著一把斧頭的孩童形象。據說這孩子成天與動物玩在一塊兒，力大無窮，足以與熊相搏。

場景簡潔柔和卻充分交待一切，地上似乎是獲勝者獎品的柿子，巧妙地暗喻了當下的秋節時令：滿月高懸天上，金太郎聚精會神地主持猴子與兔子相撲，經由一旁山壁的襯托，他的身軀看起來比一般小孩巨大許多，但看著小動物的眼神仍反映出一個稚嫩幼兒的純真。畫面一經詮釋帶有些許童趣，所展現的溫柔畫風與月岡芳年的無慘繪或武者繪有很大的差異。

浮世小知識

　　金太郎的另一個身分就是平安時代武將源賴光的家臣「賴光四天王」之一的田金時，但是否真有其人仍是個謎。傳說中，他的幼年時期住在神奈川和靜岡交界的金時山一帶，途經此處的源賴光發現他天賦異稟，因而帶回去栽培，長大後成為一起南征北討、降妖伏魔的大將。

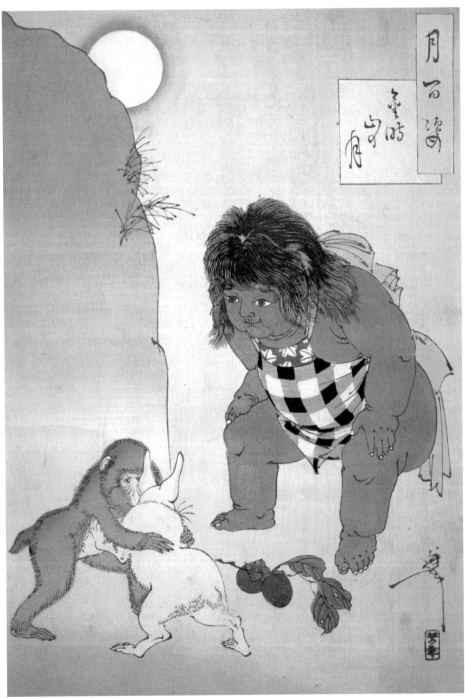

月百姿——源氏夕顏卷

「夕顏」是日本對瓢花的美稱，同時也是紫式部《源氏物語》中男主角光源氏的戀人之一，因緣際會住在光源氏的乳母隔壁。光源氏在一次前往情婦六條御息所住處的路上途經乳母家，瞥見這名年輕貌美的女孩，被她深深吸引，兩人便開始密切往來。某夜與光源氏共度的夕顏受到充滿怨妒的六條御息所生靈襲擊，光源氏毫髮無損，她卻受到驚而香消玉殞。

畫中女孩已是芳魂一縷，蒼白的臉上滿是落寞，清冷的淺青色和再淡一分彷彿就要消失不見的墨線，表現出她在塵世間僅存的這虛無飄渺的形體。黃澄澄月光下的瓜藤線條就相對篤定，在她周圍蔓延、穿透她薄霧般的身軀，開出潔白花朵。女孩如花，其生命也如同夕顏花一樣短暫，繪師的表現手法極富美感，將「夕顏」的兩個意象結合在一起，傳達出那份無處訴說又久久縈繞不去的幽怨。

浮世小知識

除了葫蘆科的瓢花「夕顏」之外，日本還有三種來自同一個家族「旋花科」、同樣以一日四時命名的花，分別是牽牛花（朝顏）、旋花（晝顏）和月光花（夜顏）。日本人為這四種花取這麼美的名字正是源於她們的開花時段，雖然乍看之下難以分辨，然而朝顏艷、晝顏嫩、夕顏嬌、夜顏雅，以各異的姿態獨綻一方。

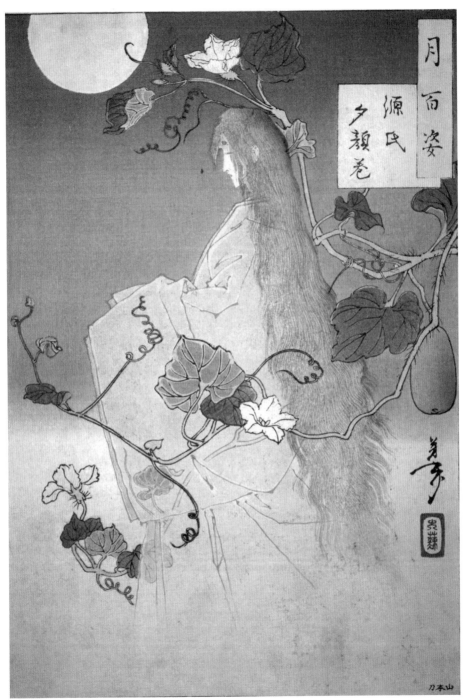

月百姿

源氏
夕顔巻

芳年武者無類——日本武尊 川上梟師

芳年武者无類——日本武尊 川上梟師

《芳年武者無類》描繪日本史上諸位有名的武將，以繪師獨特的美感演繹武將個人特質與故事情節，是別具魅力的武者繪系列。

在《名所江戶百景—淺草田甫西之日的祭禮》中介紹「酉之日」時，曾提到「日本武尊」小碓命——日本第十二代景行天皇的皇子，他之所以獲得這個封號，就是來自於這件繪作中的故事。小碓命年少時殘暴殺害兄長，被震驚的父皇藉討原住民熊襲族的首領川上梟師之名驅離皇宮。但小碓命也並非有勇無謀，他假扮成女孩混進川上梟師的宴席，趁其酒醉時刺殺，臨死之際川上由衷地讚嘆小碓命為日本武尊。

畫面停格在小碓命撲上川上梟師、手起刀落前的一剎那，凌亂的頭髮和衣服線條、強烈的色調對比都讓畫面張力十足，而布料的鮮紅色就像血液噴濺般怵目驚心，在這場殘殺的背後卻又綴以一樹清幽寒梅，種種視覺衝突展現出屬於當時的暴力美學。

浮世小知識

熊襲（くまそ，Kumaso）是目前只能在《日本書紀》、《古事記》等文獻中看到的一支少數民族，史書記載他們曾經生活在九州西南部一帶，對大和皇室抱持反抗、不願臣服的態度。其命名和活動範圍與當時皇室對他們的認知有關，「くま」指的是現今熊本球磨一帶，同時也有這個民族如熊一般驍勇善戰的意味；而「そ」的範圍約在現今鹿兒島縣內。

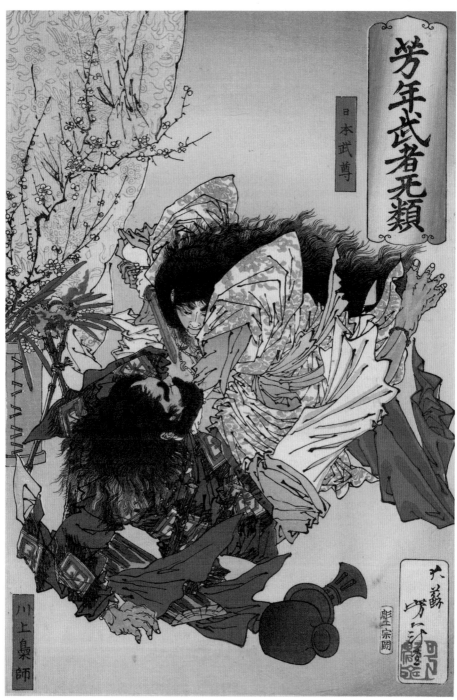

芳年武者无類

日本武尊

川上梟師

大蘇 芳年 彫工宗岡

和漢百物語——大宅太郎光圀

《和漢百物語》屬於月岡芳年較早期的妖怪畫作品，蒐羅了各種中日傳統鬼怪傳說，我們不難察覺到他自年輕時就對妖怪題材抱持高度興趣，並一直持續著：若是將《和漢百物語》與後來的《新形三十六怪撰》對照，也可發現這個系列仍受到其師傅歌川國芳的影響，尚未完全形成自己的畫風。

大宅太郎光圀是平安時代的一名陰陽師，根據江戶時代作家暨繪師山東京傳的讀本《善知安方忠義傳》，他受朝廷指派前去剿滅叛黨平將門的女兒瀧夜叉姬。瀧夜叉姬也是陰陽師，繼承戰死的父親之志，以法術繼續抵抗朝廷，於是當大宅太郎光圀出現，她便召喚出骷髏軍團應戰，只是本該齊心退敵的骷髏們，卻分成兩派彼此攻擊，而大宅太郎光圀冷眼旁觀著一切。這樣奇異的現象呼應了當時正值明治維新，外有列強壓力，內又面臨革新派與幕府鬥爭的窘境。

浮世小知識

平安時代的承平（931-938）、天慶（938-947）年間，幾乎同一時間在關東和瀨戶內海一帶都發生了叛亂，史上合稱「承平天慶之亂」。關東這場就是由平將門所引起，平將門從家族內鬥中勝出後，在關東地區勢力日漸擴張，於是大張旗鼓，自立為「新皇」，但並未維持很久，不出兩個月，他便在一場戰鬥中被流箭射中身亡。

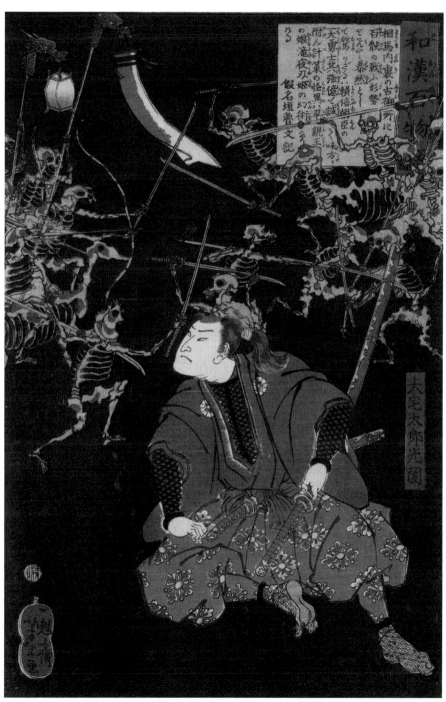

藤原保昌月下弄笛圖

藤原保昌月下弄笛図

明治十五年（一八八二）日本官方舉辦了第一屆「內國繪畫共進會」，是一場以展出、宣揚日本傳統繪畫藝術的展覽，當時月岡芳年繪製了一套三枚續的肉筆浮世繪來參展，也就是這幅《藤原保昌月下弄笛圖》。

藤原保昌是平安中期的貴族，平生軼事不少，像是與情史豐富且離過婚的和泉式部結婚、和大將源賴光一起攻打酒吞童子，以及月下弄笛的故事。說話文學《今昔物語集》中描述，冬夜裡大盜袴垂注意到獨自邊走邊吹著笛子的藤原保昌，便拔刀威嚇他交出身上的衣服，然而對方不為所動，到家後反而送他一件厚棉衣。

對比袴垂欲從背後偷襲的鬼祟，身穿橙色狩衣信步向前的藤原顯得從容大氣；深宵笛聲和著月色迴盪在風中的蘆葦叢間，此繪作柔和的畫風不僅極具風雅，藤原的膽識與俠氣也隨之流露出來。

浮世小知識

明治維新以來，更多西方制度、文化與器械傳入，帶給日本非常巨大的變化，不單引發新思潮，既有傳統也正在崩解，譬如浮世繪就受到照相與印刷術影響便日漸衰微，而尊日排洋的「內國繪畫共進會」則是這種動盪中產生的不安與反省。

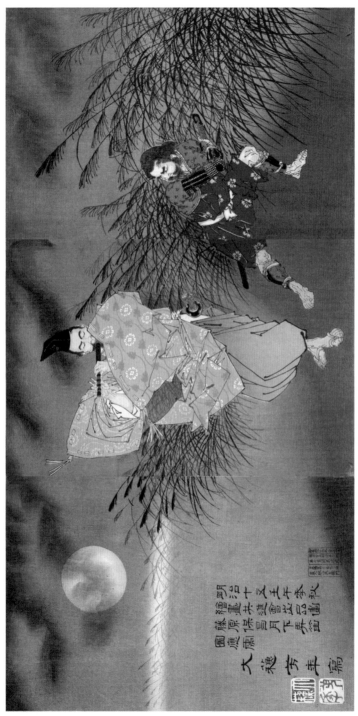

江戶時代，在日本橋曾發生過一件木材商家的女兒串謀殺害丈夫未遂的社會案件，後來的劇作家們自然沒有放過改編這起著名的「白子屋阿熊」事件的機會，於是就陸續有淨瑠璃《戀娘昔八丈》等劇目的演出。

《戀娘昔八丈》劇情已經與原本的情節有相當程度的不同，劇作家還加上了一個引起這場兇案的關鍵角色——髮型師才三郎，他是女主角於駒真正的戀人。在這件繪作中，三人的動作有著微妙的關聯，就算對劇情不甚了解，也可以感受到畫面中的戲劇張力。才三郎在於駒家中經營的木材批發行幫人梳頭，於駒探出身和他對話，兩人間的對話似乎有些緊張，以至於駒露出驚訝的表情、手中的手帕也揪成一團；而才三郎因為過於投入和激動，頸項上肌肉浮現，他甚至沒注意到自己將客人的頭髮扯太緊，導致對方整個人向後傾，而且痛得叫喊出聲。

![浮世小知識]

三人身後的背景顯現了江戶時代木材批發商的經營樣貌，牆上掛著厚厚的帳本，還有兩個寫著「諸國狀差」字樣的信插，裡面放滿郵件，可以想見生意相當繁忙（即使在《戀娘昔八丈》劇中，這間批發商是因為生意不好，才使得於駒需要嫁給她不喜歡但帶來不少聘金的丈夫），經常需要和各地的合作商家有書信往來。

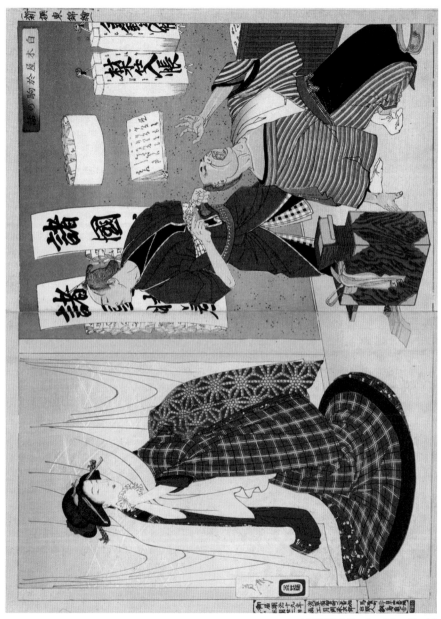

| 圖片來源：ColBase（https://colbase.nich.go.jp/）

新形三十六怪撰——茂林寺的文福茶釜

《新形三十六怪撰》大約到了月岡芳年過世前三年才發表，以「新形」為題，從不同的視角賦予日本傳說故事中的妖怪另一種樣貌。

系列中少有以往妖怪畫的驚悚駭人，而是用更唯美、隱晦的方式呈現牠們的意象，或者以相關人物為主角，雖然同樣源自於人類對未知力量的想像，卻留下無窮懸念。

傳說群馬縣的茂林寺曾經有一任住持在一場大法會上拿出他的茶釜燒水招待來客，明明沒有添水進去，卻怎麼倒也倒不完，讓在場眾人無不嘖嘖稱奇。某天住持在熟睡時被人發現手腳生出獸毛、長出一條尾巴，現出狸貓真身，身分曝光後他便離開了此處。

陳舊的斗室內燈火尚未燃盡，穿著僧服的狸貓伏在案頭，經書散落地上，另一邊掛著牠心愛的茶釜；繪師透過這些物件的鋪陳、構築出和諧而有故事性的畫面，同時在左上角安排景色虛構、像掛畫一樣的窗框，整件繪作因此更顯典雅。

浮世小知識

日本各地都出現過關於狸貓的傳說，狸貓其實就是一般人熟知稱為「貉」、長得有點像浣熊的犬科動物，據說會利用樹葉變身、善於改變形象和欺騙，雖然牠們通常沒有惡意，僅是透過惡作劇行為來捉弄人類，像是夜晚在路中間變出巨大屏障阻擋路人、偷偷將路人頭髮剃光、不斷央求路人揹牠等等，顯然讓人類感到相當困擾。

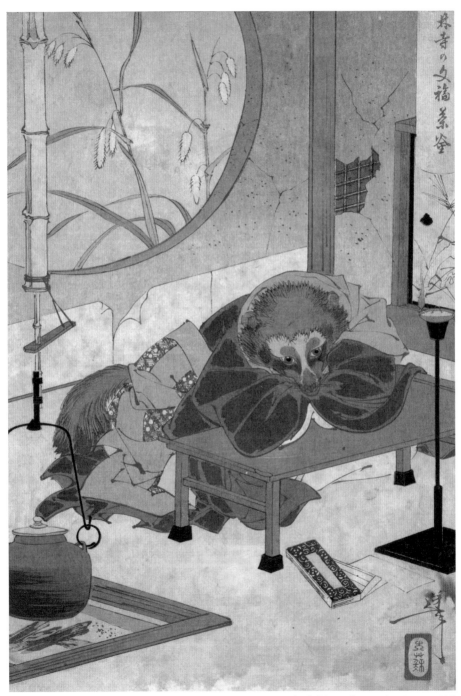

林寺の文福茶釜

新形三十六怪撰——源賴光消滅土蜘蛛圖

平安中期的武將源賴光以勇武著稱，帶著他的四名手下到各處平定叛亂之外，傳聞更降伏不少妖怪，而最知名的莫過於他們消滅酒吞童子和這件繪作中的土蜘蛛。土蜘蛛趁著源賴光臥病在床，化身成僧人模樣來到病榻前突襲，意識到危機的源賴光趕緊拔出寶刀「膝丸」向他揮去，之後率領四天王沿著血跡找到負傷逃走的土蜘蛛將他擊斃，並把寶刀改名為「蜘蛛切」。

月岡芳年描繪了土蜘蛛與源賴光的對峙場景，土蜘蛛睜著銅鈴大眼，伸出嶙峋帶爪的手操弄布料或蜘蛛絲試圖束縛源賴光，但縱橫沙場的源賴光也不是省油的燈，室內光線昏暗，他僅穿著單衣，顯然前一秒仍在休息，此刻卻已俐落地坐起身拔刀準備回擊，沉著與果敢全寫在臉上，而凌亂的被褥和枕頭、翻倒的架子也說明了這場突如其來的混戰。

浮世小知識

土蜘蛛在尚未「妖魔化」之前的古代，原先是上位者對某些未開化又不願歸順的地方民族所使用、帶有貶意的代名詞，多本古籍曾形容這個族群：身材矮小、四肢瘦長，穴居，凶暴、具備狼和貓頭鷹的特性。因此也流傳著中世紀出現英雄平定「土蜘蛛」等各方妖怪的傳說，正是源自於難以征服而塑造出來的說法。

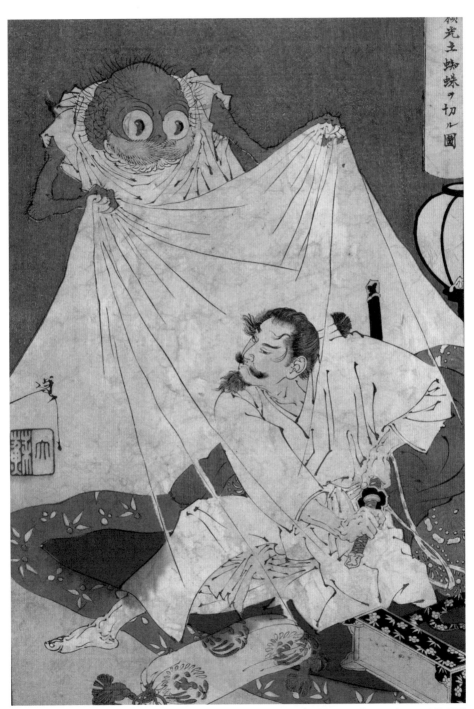

編輯的話

關於本書編排，有幾點向大家說明。

書中每幅作品題名皆以中／日文並陳，但若原始題名為大眾可理解的漢字，則不另放日文標題。此外，也為了幫助讀者更加理解作品，作品名稱皆採依照原意中譯的方式呈現，然後部分內文提到的人名因無固定漢字寫法，故以日文並附羅馬拼音的方式呈現，方便讀者認識了解。

最後，謝謝您與我們一同搭乘這一輛優游江戶時代的浮世繪列車，希望藉由編者親切流暢且易懂的文字，能幫助您理解浮世繪大師們的世界觀及創作語彙，並一窺江戶時代的歷史風貌，若能帶給您新的發現、甚或成為開始接觸藝術的契機，那將會是我們感到無比開心的事！

參考資料
Reference

一、圖像來源

- 日本國立文化財機構所藏品統合檢索系統（ColBase）：https://colbase.nich.go.jp

- 美國國會圖書館 Library of Congress（LOC）：https://www.loc.gov/

二、書籍

- 大西克禮著，王向遠譯：《日本美學1：物哀：櫻花落下後》，不二家，2018

- 戶田吉彥著，李佳霖譯：《葛飾北齋の浮世繪設計力》，原點，2022

- 永井義男著，吳亭儀譯：《吉原花街 圖解》，PCuSER電腦人文化，2022

- 車浮代著，蔡青雯譯：《春畫：從源流、印刷、畫師到鑑賞，盡窺日本浮世繪的極樂世界》，臉譜，2019

- 牧野健太郎著，陳姵君譯：《浮世繪解剖圖鑑》，台灣東

三、文章

- 版，2021

- 原田舞葉著，劉子倩譯：《梵谷與日本：東西方文明相互衝擊的世紀之交，一位偉大藝術家的日本足跡》，木馬文化，2020

- 浮世繪編輯小組編，陳幼雯譯：《跟著浮世繪去旅行：與歌川廣重探訪江戶日本絕景》，大塊文化，2021

- 琉花君著，《讀懂浮世繪》，湖北美術出版社，2021

- 淺井建爾著，林農凱譯：《京都，其實很可怕：毛骨悚然地名巡禮》，EZ叢書館，2017

- 陳炎鋒《日本浮世繪簡史》，藝術家，2010

- 傅京生《中國花鳥畫學》，河南美術出版社，2005

- 渡邊晃著，游蕾蕾譯：《惡人的美學·浮世繪》，究竟，2019

- 隅田古雄編《日本忠孝伝·小野篁》，東京書肆錦耕堂版，1883：http://school.nijl.ac.jp/kindai/NIJL/NIJL-00703.html#7

- 撫子凜著、丸山伸彥監修，許郁文譯：《大和時尚美學圖鑑》，墨刻，2022

- 潘力《浮世繪300年》，任性出版，2022

- 藤久、田中聰著，小林忠監修，邱香凝譯：《驚異北齋》，健行，2020

- 藤原定家著，劉德潤譯：《小倉百人一首（浮世繪珍藏版）》，新星出版社，2017

- 泰瑞·五月·米爾霍普著，黃可秀譯：《和服：一部形

- 塑與認同的日本現代史》，遠足文化，2021

- 小山·布麗奇特〈代代相傳的浮世繪技術——訪Adachi版畫研究所〉，nippon.com日本網，2014：https://www.nippon.com/hk/views/b02306/?pnum=1

- 小林明〈寬政改革後禁止混浴？江戶錢湯閒談：《守貞漫稿》（10）〉，nippon.com日本網，2021：https://www.nippon.com/hk/japan-topics/g01098/?cx_recs_click=true

- 小林明〈團十郎的狂熱粉絲!?：從江戶歌舞伎的源流到猿若町的興盛《守貞漫稿》（11）〉，nippon.com日本網，2021：https://www.nippon.com/hk/japan-topics/g01126/?pnum=1

- 王欣翎〈「若眾」——這麼可愛肯定是男孩子〉，典藏ARTouch，2021：https://artouch.com/art-views/art-history/content-42819.html

- 田口文哉著、林容伊譯〈盆栽的圖像學——浮世繪所見的江戶盆栽文化〉，《故宮文物月刊》第432期，頁64—73

- 石垣美幸〈日本受容異國文化的藝術手法—「見立」〉，《書畫藝術學刊》第26期，2019，頁81—102

- 朱龍興〈商品與生活—鈴木春信〈淺草晴嵐〉的浮華世界〉，《故宮文物月刊》第422期，2018，頁81—87

- 林穎〈透視一致性之敏感度〉，國立交通大學應用藝術研究所碩士論文，2004

- 程茜〈論《瀟湘八景》畫題與《坐鋪八景》〉，《藝術與設計：理論版》第 9 期，2014，頁 144—146

- 稻田和浩《改編自集團恐攻事件的《忠臣藏》，何以如此擄獲日本人的心？〉，nippon.com 日本網，2021：https://www.nippon.com/hk/japan-topics/g01036/

- 鎌田大資〈判じ絵、迷走の果ての抵抗──絵師、作者、版元らの寛政改革への対処をめぐって──〉，《中京大学現代社会学部紀要》第 10 巻第 1 号，頁 1—40，2016

- 藤澤茜〈作品解說 歌川国芳「猫のすゞみ」〉，《浮世絵芸術》巻 152，頁 65，東京都：国際浮世絵学会，2021：https://www.jstage.jst.go.jp/article/ukiyoeart/152/0/152_1452_article/-char/ja

- 〈まなざしを交わす 男女のドラマ〉，《美術の窓》雑誌 10 月號頁 14，2017：https://twitter.com/bimado/status/907432996982030336/photo/2

- 〈飛騨街道と籠の渡し〉，《Good Luck 富山》，2019 年 10 月號，https://goodlucktoyama.com/article/1910-hida-kaido

四、網站

- Adachi 版畫研究所：https://www.adachi-hanga.com/

- 浮世絵文献資料館：https://www.ne.jp/asahi/kato/yoshio/index.html

- 文化デジタルライブラリー：https://www2.ntij.ac.jp/

- 文化遺産オンライン：https://bunka.nii.ac.jp/heritages/detail/459104

- E 國寶─国立文化財機構：https://emuseum.nich.go.jp/

- 国文学研究資料館 近代書誌・近代画像データベース：https://base1.nijl.ac.jp/~kindai/

- 高橋浮世絵コレクション，慶應義塾大学 Digital Collections：https://dcollections.lib.keio.ac.jp/ja/ukiyoe

- 北齋美術館：https://hokusai-museum.jp/

- 東京富士美術館：https://www.fujibi.or.jp/

- 川崎市立圖書館：https://www.library.city.kawasaki.jp/webgallery/

- 千葉縣立中央博物館：https://www.chiba-muse.or.jp/NATURAL/special/rekiship/

- 山梨縣立博物館：http://www.museum.pref.yamanashi.jp/

- 神戶市立博物館：https://www.kobecitymuseum.jp/collection/detail?heritage=365247

- Invitation to 歌舞伎：https://www2.ntij.ac.jp/

- 歌舞伎演目案內：https://enmokudb.kabuki.ne.jp/

- 歌舞伎用語案內：https://enmokudb.kabuki.ne.jp/

- 花言葉─由来：https://hananokotoba.com/

- 「江戸の園芸熱―浮世絵に見る庶民の草花愛―」特別展、たばこと塩の博物館‥ https://www.tabashio.jp/

- Japan Bonsai‥ https://www.japan-bonsai.jp/

- 国土交通省関東地方整備局下館河川事務所‥ https://www.ktr.mlit.go.jp/shimodate00136.html

- 東京日本橋‥ https://nihombashi-tokyo.com/jp/

- 日光・鬼怒川官方旅遊指南‥ http://nikko-travel.jp/fanti/

- 日本國家旅遊局 Travel Japan‥ https://www.japan.travel/tw/

- 日本観光局‥ https://www.japan.travel/tw/

- 東京とりっぷ‥ https://tokyo-trip.org/

- 岐阜観光官網‥ https://visitgifu.com/tw

- 養老公園‥ https://www.yoro-park.com/facility-map/yoro-falls/

- Go! 長野‥ https://www.go-nagano.net/zh_tw/

- 上松町観光導覧‥ https://kiso-hinoki.jp/tw/

- 大阪公式観光情報‥ https://osaka-info.jp/tw/

- 但馬の百科事典‥ https://tanshin-kikin.jp/

- 茶ガイド‥ https://www.zennoh.or.jp/

- JA静岡市‥ https://ja-shizuokashi.or.jp/

- 静岡の茶処島田‥ https://chadokoroshimada.jp/

- 淺草西の市‥ https://torinoichi.jp/

- 大本山石山寺‥ https://www.ishiyamadera.or.jp/

- 日枝神社‥ http://www.tenkamatsuri.jp/

- 慈雲山龍眼寺‥ http://ryugenji.net/

- 萬松山泉岳寺‥ https://sengakuji.or.jp/

- 音羽山清水寺‥ https://www.kiyomizudera.or.jp/

- 茂林寺‥ https://morinji.com/

- Lyon Collection Japanese Woodblock Prints‥ https://www.woodblockprints.org/

- 着物の柄‥ https://www.kimono-gara.com/

- 屋形船・Tokyo‥ http://yakatabune.tokyo/

- 米食文化研究所‥ https://kome-academy.com/tc/

- 江戸の食文化，東北大学附属図書館‥ http://www.library.tohoku.ac.jp/collection/exhibit/sp/2005/list1/list1_2005.html

- 「江戸の美術・浮世絵・美人画」，東洋文庫‥ http://124.33.215.236/toyo/meihinten/toc_003.html#64

- 「大丸の歴史」，J.フロントリテイリング株式会社‥ https://www.j-front-retailing.com/

- 「もっと知りたい日本髪」，ポーラ文化研究所‥ https://www.cosmetic-culture.po-holdings.co.jp/culture/nihongami/

- 江戸の日本髪‥ https://www.edononihongami.com/

- 重右衛門‥ https://juemon.com/

- 「画像で見る歴史と文化」，神奈川縣立歴史博物館‥ https://ch.kanagawa-museum.jp/dm/dm_index.html

- 三井廣報委員會‥ https://www.mitsuipr.com/

- 「川越制度」，島田市博物館‥ https://www.city.shimada.shizuoka.jp/shimahaku/kawagoshi/kawagoshi-seido/

國家圖書館出版品預行編目 (CIP) 資料

經典浮世繪輕鬆讀：重返江戶時代,101 幅浮世繪大師
名作一次看懂 = Classic Ukiyo-e/ 王稚雅編著 . -- 初版 .
-- 臺中市：晨星出版有限公司, 2024.08
面；　公分 . -- (看懂一本通；17)
ISBN 978-626-320-880-3 (平裝)

1.CST: 浮世繪 2.CST: 畫論 3.CST: 藝術欣賞

946.148　　　　　　　　　　　　　113008118

看懂一本通 017

經典浮世繪輕鬆讀
重返江戶時代，101 幅浮世繪大師名作一次看懂

編著	王稚雅
企畫	王韻絜
責任編輯	王韻絜
封面設計	季曉彤
內頁美術	季曉彤

創辦人	陳銘民
發行所	晨星出版有限公司
	407 台中市西屯區工業 30 路 1 號 1 樓
	TEL：（04）23595820　　FAX：（04）23550581
	Email：service@morningstar.com.tw
	https://www.morningstar.com.tw/
	行政院新聞局局版台業字第 2500 號
法律顧問	陳思成律師
出版日期	2024 年 08 月 01 日　　初版 1 刷

歡迎掃描 QR CODE，填線上回函

讀者服務專線	TEL：（02）23672044 /（04）23595819#230
讀者服務傳真	FAX：（02）23635741 /（04）23595493
讀者專用信箱	service@morningstar.com.tw
網路書店	https://www.morningstar.com.tw/
郵政劃撥	15060393 （知己圖書股份有限公司）

印刷	上好印刷股份有限公司

定價：新台幣 420 元
（書籍如有缺頁或破損，請寄回更換）
ISBN：978-626-320-880-3